繪畫大師寫實創作解析系列

美妙的光影

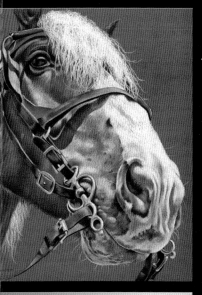

瑞秋・魯賓・沃爾夫／著
張守進、王奕、李光中、唐麗雅／譯
陳典懋／校審

新一代圖書有限公司

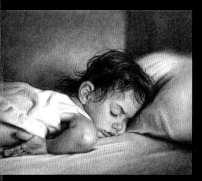

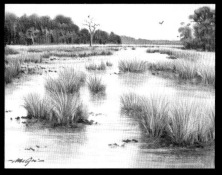

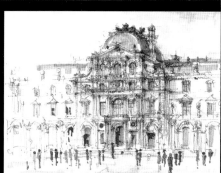

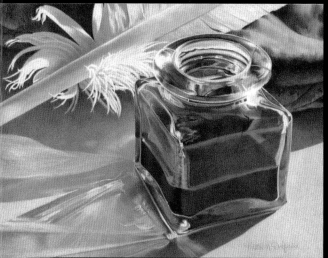

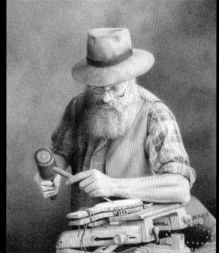

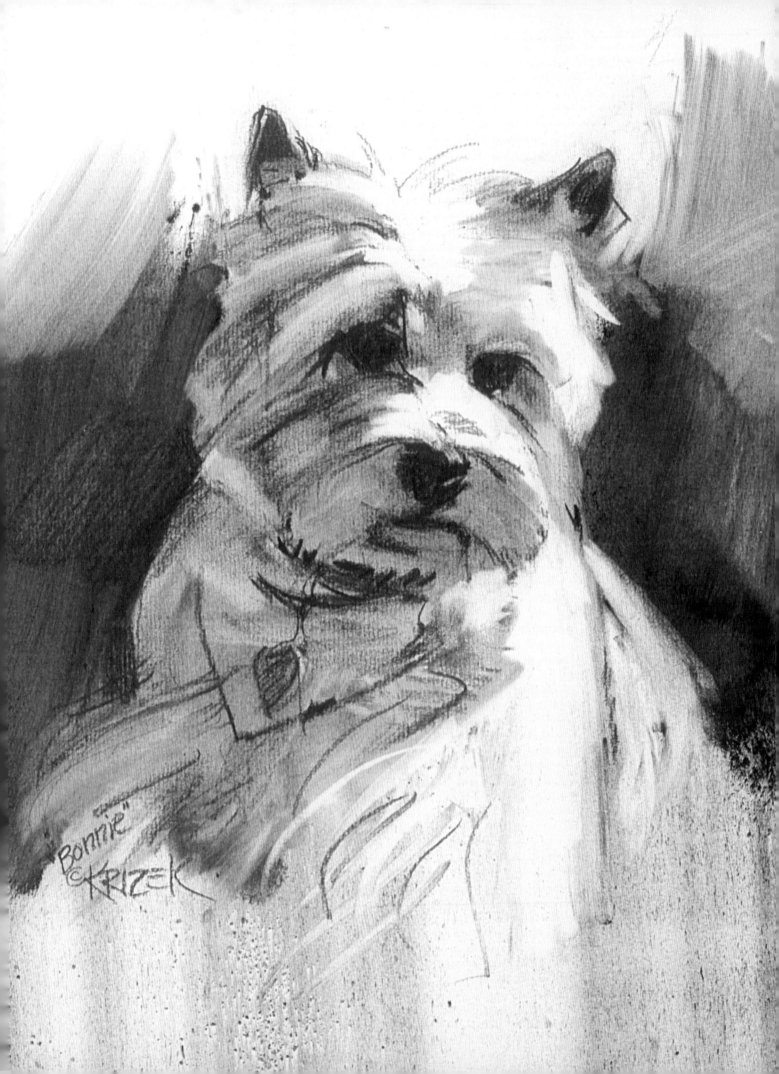

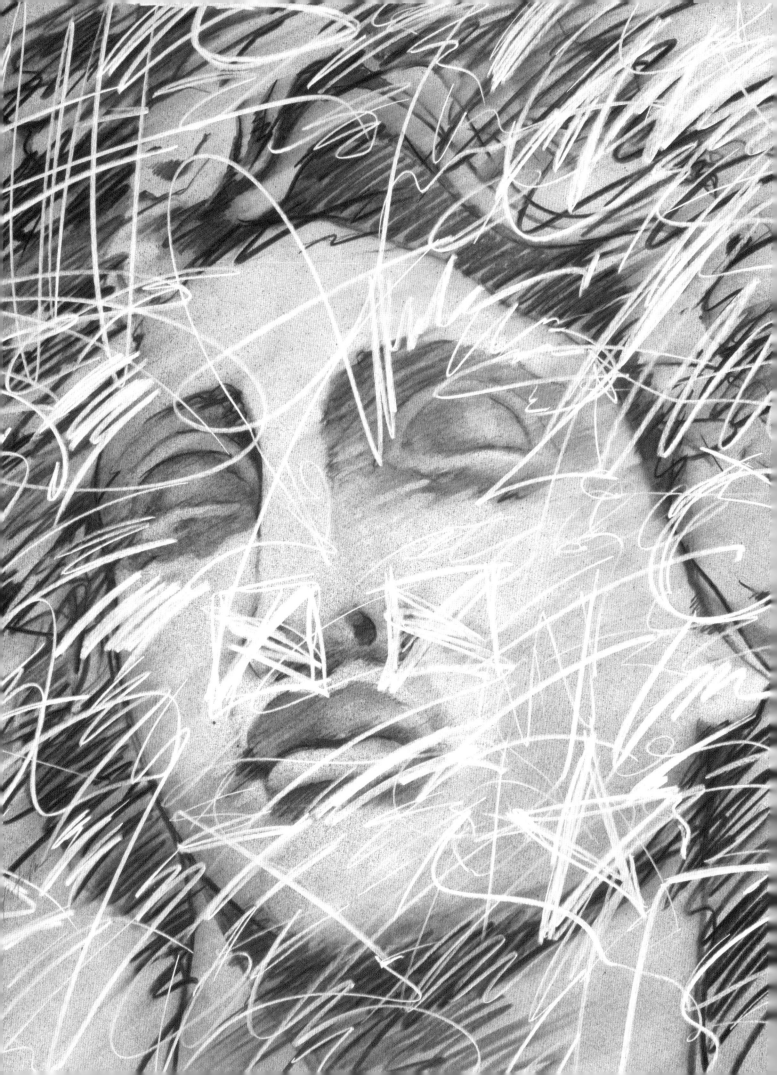

目錄

引言

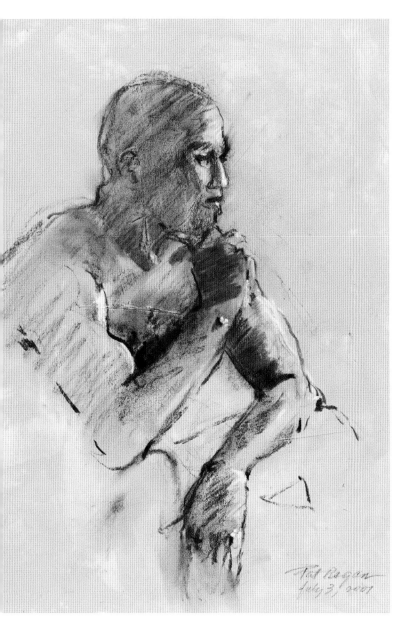

《拳擊手》｜派特‧瑞根（Pat Regan）

材料：康特筆、有色紙

尺寸：28cm×22cm

我親愛的讀者，很高興您能對本套系列圖書的第一卷給予充分肯定。因此我才能為您奉上第二卷！在成書過程中，我一直為素描最直接的本質所吸引，並格外欣賞作者們在黑白光影交錯中所能呈現的那些細微差別。當然，書中也有很多極具創造力的彩色畫作。這本書與以往北光出版社出版過的其他書籍稍有不同，它向我們展現了北光出版社以往出版的圖書中並不常見的風格和主題。

畫素描最大的樂趣就在於我們擁有去體驗、去嘗試甚至是去玩耍的自由。嘿，這只是幅素描罷了；享受樂趣，表達自我，不要為結果憂慮。當然，這也是我們一直以來面臨的巨大悖論。如果我們相信"內心的判斷"，便能收穫更多，走得更遠。我們在此選入了一批技法嫺熟的素描畫作，它們幾乎涵蓋所有媒材，更包括綜合繪畫材料。可想而知，每一幅作品對其創作者來說都是獨一無二的。

我們為該書加了個副標題"美妙的光影"，意圖十分明確。和無與倫比的畫作朝夕相處多月之後，這個副標題已然承載了更加鮮活，也更為個性化的含義。許多作品都表達出人類靈魂中的光與影，那些在我們稱之為"人生"的旅程中所都要走過的季節。

從簡維亞‧羅蘭德（Janvier Rollande）對她母親彌留之際的細緻摹畫，到馬瑞娜‧迪厄爾（Marina Dieul）對一個睡夢中孩童的愛心描繪，到史蒂夫‧米哈爾（Steve Mihal）發人深省的自畫像，到伊麗莎白‧帕特森（Elizabeth Patterson）在擋風玻璃後頗有諷刺意味地窺看雨中街道，再到唐娜‧利文斯敦（Donna Levinstone）顧盼夕陽下雲彩和水面的浪漫情懷，就以眾多創作者中的這幾位為例，他們的作品折射出各自對藝術家靈魂深處的細微體察，我們甚至從中看到了浮生百態。

我根據藝術家們所盡力表達的內容來編輯書中的文字。當然，我更願由這些作品來發聲，所以此處就不再贅述了。我已享受了把這些畫作集結成冊的美妙過程，希望您也能同樣品讀它們想對您呈現的妙趣。

瑞秋‧魯賓‧沃爾夫

Rachel Rubin Wolf

肖像畫

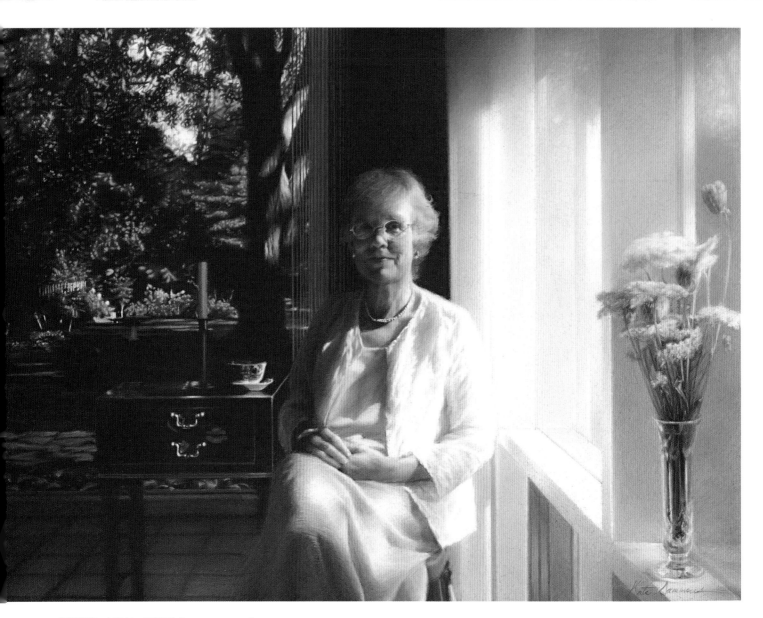

《我媽媽》｜凱特・賽門斯（Kate Sammons）

材料：藍底畫紙、黑白兩色炭筆

尺寸：36cm × 46cm

與作畫對象互動並描繪出來

我在工作室裡用數週時間完成了這幅創作。借助速寫、照片完成的這些肖像畫，使得我對眼前的作畫對象，無論是在情感上還是心理上，印象都加深了。一開始就利用精彩的照片或速寫作畫，我便能畫出最好的效果。仔細觀察它們，我就如同有了鮮活的參照，它們能夠幫助我全面理解我正在描繪的對象。為使自己的作畫思路嚴謹有序，我先以線塑形，簡略地繪出明暗層次，再單獨刻畫肌理。

《美國的冬天》│凱特‧賽門斯(Kate Sammons)　　材料：藍底子畫紙、黑白兩色炭筆　　尺寸：64cm×51cm

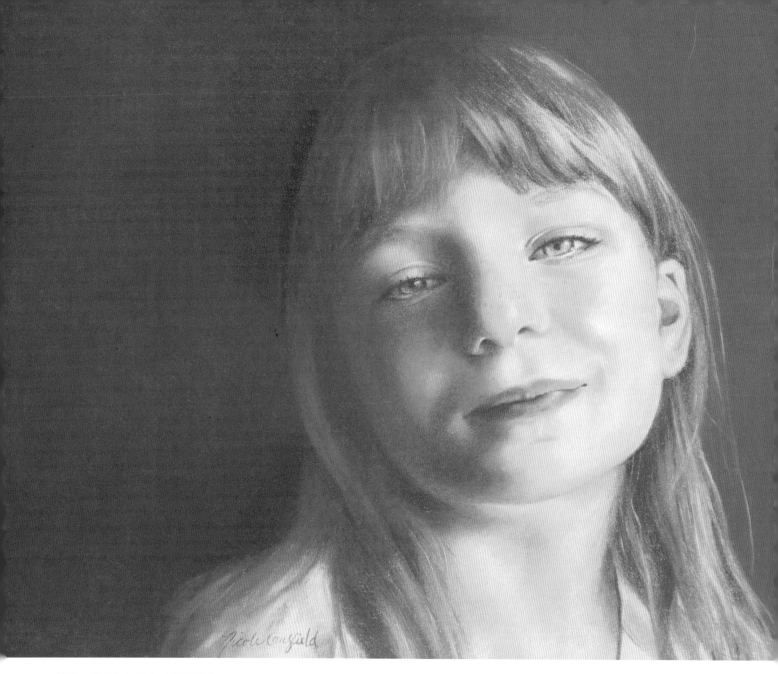

《凱蒂：蔑視》│妮可·考菲爾德（Nicole Caulfield）

材料：彩色鉛筆、砂粉彩紙（sanded pastel paper）

尺寸：30cm × 36cm

讓模特兒姿勢放鬆些

　　我用輝柏嘉彩色鉛筆在紙上（Fisher 400 paper）畫了這幅肖像畫。這是一種耐磨的、色彩柔和的紙，有點像砂紙。紙面會將鉛筆筆芯磨得更尖細，並且隨著刻畫的深入會顯出更油亮的效果，之後也可以在深色上提亮。對我來說，創作肖像著重在表現光影和對象放鬆的姿態。以上這幅作品，我讓自然光由窗外灑向我的模特兒，讓她的雙眸看上去是那樣明亮。接著，我會參考許多照片並在其它紙上塗出小色稿以匹配現實中對象的膚色和她瞳孔的顏色。起初，我會讓模特兒擺好供我寫生的姿勢，隨後請她逐漸放鬆到最自然的狀態，以此來達到我所想要的最佳造型。

> 光和影或者說"明暗"和"調子"是一幅好作品的關鍵。
>
> 注意明暗關係安排，可少些擔憂是否畫準了顏色。
>
> ── 妮可·考菲爾德

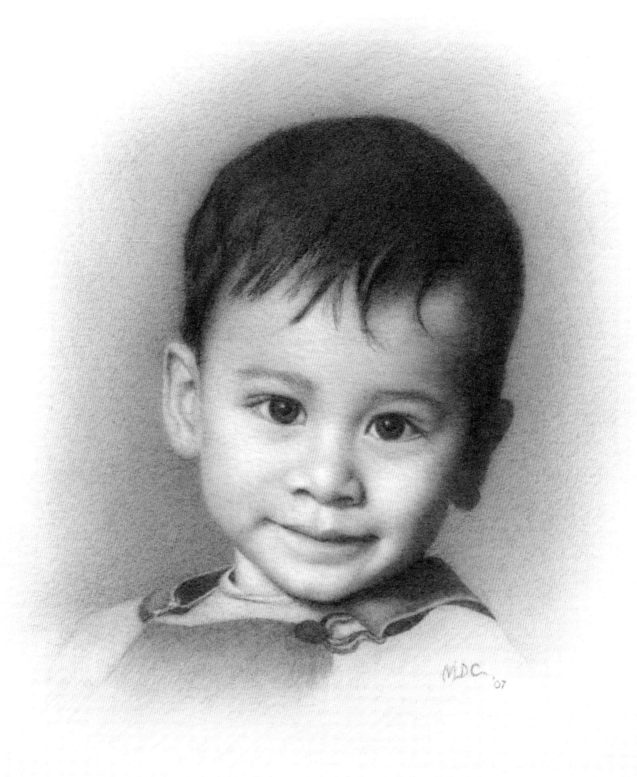

《斯班賽》｜米娜・黛拉・克魯斯（Mina Dela Cruz）

材料：石墨、畫紙

尺寸：17cm × 11mm

看照片作動態速寫

　　對著小孩寫生要畫得很仔細幾乎是不可能的事，所以我對著照片作畫。如何避免肖像畫看上去毫無生氣？我主要透過三個步驟來實現；第一，先作動態速寫，畫出頭部造型，確保比例正確。第二，深入化造型並在暗面平均地塗上色調，這樣看上去形體準確並且相像。第三，畫明暗過渡調子，讓他有立體感，由暗到亮，畫出小的體塊，讓個人的造型特徵更明顯。

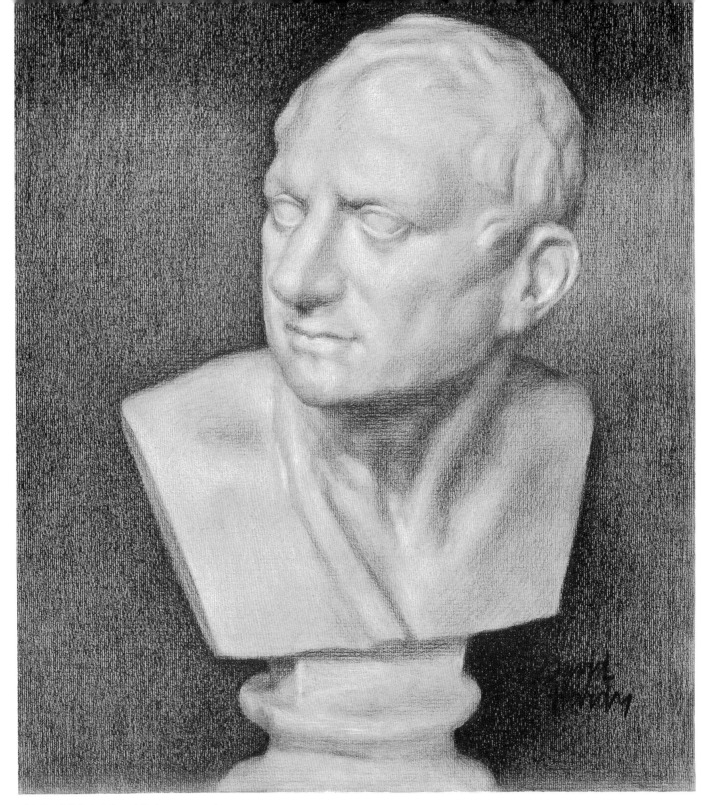

《半身石膏像》 | 大衛·哈迪（David Hardy）

材料：粉筆、炭筆、有色紙

尺寸：41cm × 33cm

運用傳統的繪畫技巧以表現對象的個性特徵

　　《半身石膏像》（上圖），《頭像阿圖羅》（右頁上圖）這兩幅圖都採用三步驟作畫法。第一，先粗略地勾勒形體，後鋪色調，分亮部、灰部、暗部，紙張底色留作中間色調。第二，進一步細分亮部、暗部並加強對比，注意邊界線的處理。第三，豐富中間色調層次直到完成整幅作品。《半身石膏像》具有繪畫性，而《頭像阿圖羅》則注重表現畫面中的造型元素，忽略技術層面上的問題，我作畫目的意在於表現對象的個性特徵。

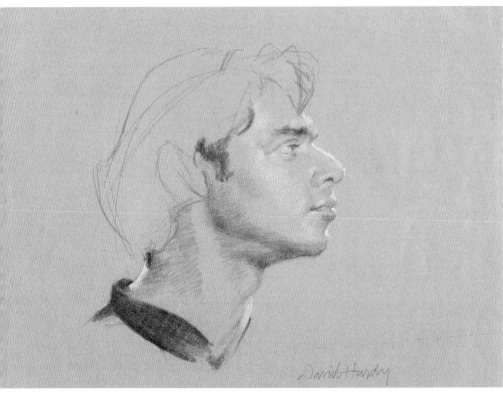

《頭像阿圖羅》｜大衛・哈迪(David Hardy)

材料：粉筆、炭筆、有色紙

尺寸：48cm × 64cm

《貝瑟妮》｜丹尼斯・阿爾博斯(Dennis Albetski)

材料： 炭筆、白色鉛筆、水粉顏料

尺寸：30cm × 38cm

突顯表現性的繪畫意圖

這幅作品中，我試圖有選擇地描繪身體上最具表現力的部份，即臉部和手部，而將其餘部份留作簡單的線條處理。女兒是我自己最中意的模特兒，未等她準備好，我就開始畫，捕捉她的神情成為我作畫的主要意圖。讓畫面中右半部份的線條鬆散些，不顯眼，作品的整體效果令我很滿意。

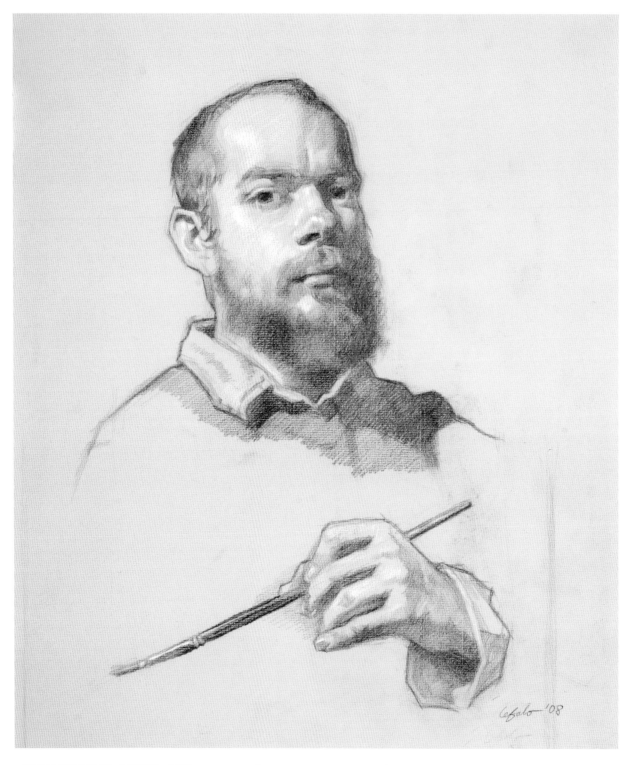

《手持畫筆的自畫像》│斯蒂芬・塞弗(Stephen Cefalo)

材料：石墨、粉筆、畫紙

尺寸：39cm × 29cm

一次創造性的嘗試：畫鏡中的自己

　　將一次生動的經歷繪於紙上是種有趣的嘗試。以上這幅畫來自於我的直接觀察，用於繪畫實踐研究中。我先用炭筆作大致的線條勾勒，再用鉛筆於頭部、手部作局部細節刻畫。為達到理想的畫面效果，我將畫架放在了難以繪製的位置上，還得經常性地從鏡中觀察紙面作畫效果。因此，我不得不迫使自己將每一次的視覺印象深深地鐫刻在自己的腦海中；例如，要畫我的右手，我得觀察鏡中那位於左方的這隻手，絕不是直接畫自己的左手。鏡中的我提起畫筆，一次只觀察一個角度並深刻牢記；為此，我簡單處理陰影部份，用白色粉筆提亮高光部分，以拉開它與有色紙之間的差距。

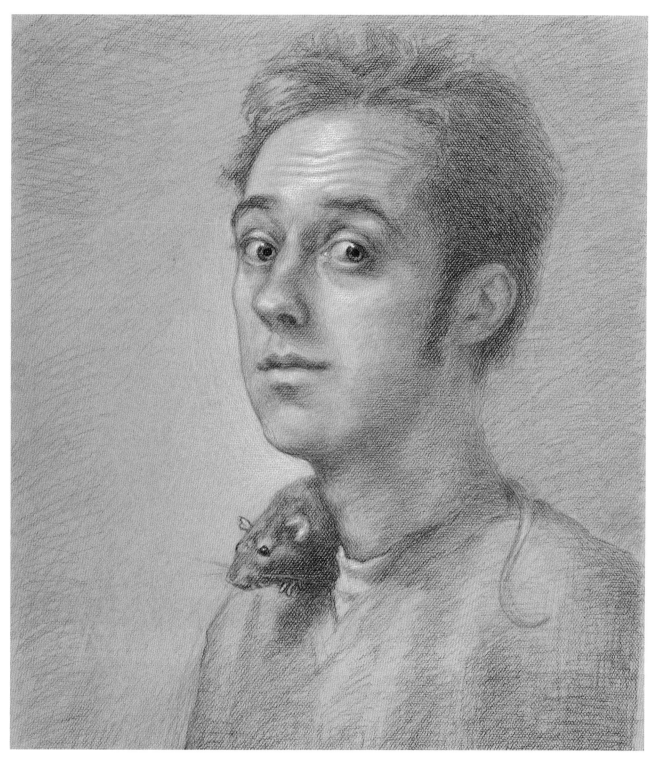

《迪亞哥自畫像的初稿》｜戴文・賽思 - 維斯（Devin Cecil-Wishing）

材料：炭筆、粉筆、有色紙

尺寸：65cm × 50cm

沉浸在整個作畫過程中

　　這幅作品在畫室裡完成，我在同一主題創作前先做了一次基礎性繪製研究。畫面中的小老鼠經常滿屋子地逃竄，最後攀上我的肩頭。我十分喜歡素描與動物，因此，我在畫架上放了面鏡子，對鏡自照下畫出我倆。我有意快速勾勒，好讓自己在創作前迅速抓住對象的基本造型特徵；當開始創作時，我是那種容易專注於作畫中的畫家。。

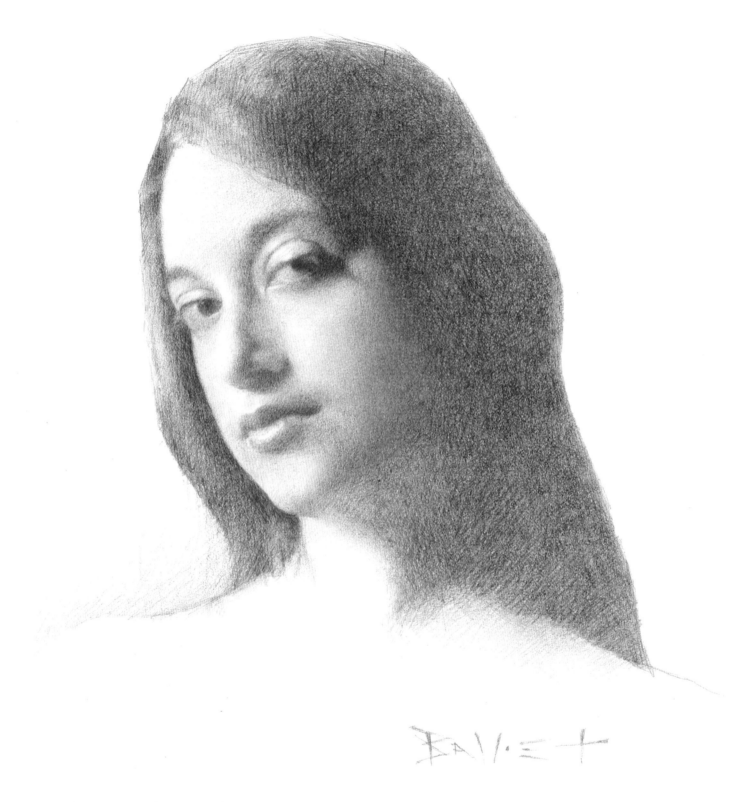

《寶琳納》│賈斯丁・巴里特（Justin Balliet）

材料：石墨、畫紙

尺寸：20cm × 25cm

利用簡單的工具就可以作畫

　　我收藏了一些肖像畫和人體畫，以上這幅圖正是鉛筆速寫系列中的一幅。由於無法有充足的時間作描繪，每幅畫我大概只花6小時來處理，媒材也僅限於石墨鉛筆和橡皮。一開始，我只是掃上一層淡淡的明暗，使畫面看上去黑白分明；之後，逐一刻畫臉部特徵，由暗至亮漸漸地增加明暗層次。接著開始加強或減弱局部以突出形體上的變化，最後一步是用橡皮尖擦出幾處高光。

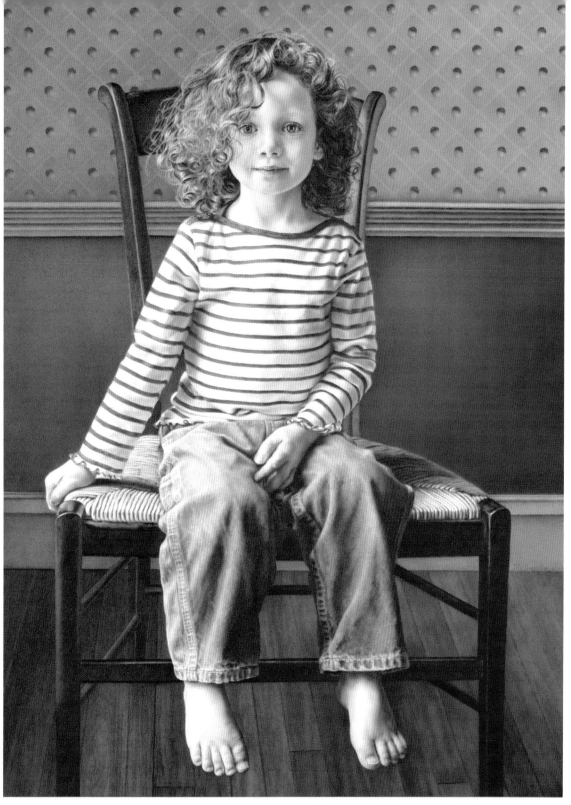

《為賽智畫肖像》｜簡維亞・羅蘭德（Janvier Rollande）

材料：石墨、畫紙

尺寸：44cm × 31cm

小心的區分層次能使光線自然的存在

我有些著重在表現色調的作品常常要花上一年時間才能完成創作；因此，我主要依據自己拍攝的照片來作畫。我先用HB鉛筆筆尖仔細地分組鋪調子，從一個斜角方向上來排線，層次越多，色調越深。我從不會一次下筆過重，也不會弄髒畫面而呈現灰濁；因為仔細地逐層塗繪，畫面效果會非常透氣，並始終保持著形象的活潑生動。整個作畫過程有一些枯燥，但一想到那細膩、空氣感的畫面效果，這一切便都是值得的。

迅速勾勒外輪廓線以抓住某一瞬間的動態

　　杰克這個7歲小男孩窩在沙發裡看他心愛的《哈利 · 波特》電影。我拿4B鉛筆迅速捕捉其純澈的眼神、嬌嫩的臉頰和蓬鬆的頭髮；我自己是很少注視著畫紙作畫。留白是為了呈現出其皮膚、頭髮和眼睛明亮的基調。用10分鐘完成一幅的細緻鉛筆畫作，我更想表現出杰克那輕鬆自在又生氣勃勃的神采。

《杰克》｜蘇珊 · 馬蘭蒂（Susan Muranty）
材料：石墨鉛筆、畫紙
尺寸：13cm × 15cm

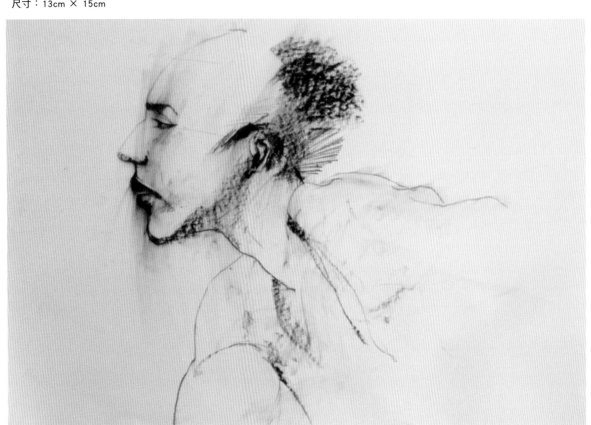

《太陽（Cirque）》｜唐納德 · 塞亞（Donald Sayers）
材料：粉筆、畫紙
尺寸：46cm × 61cm

辨別出有趣的主題

　　這位模特兒是我畫室裡的動態寫生對象。我用粉筆在紙上畫形，再用拇指和手腕的一側來塗抹外輪廓線。模特兒高高的額頭和那向前挺起的頭部動勢，使得我在創作時頗具興味。我所使用的畫紙是具有光滑的表面，並有著人造纖維的質感。

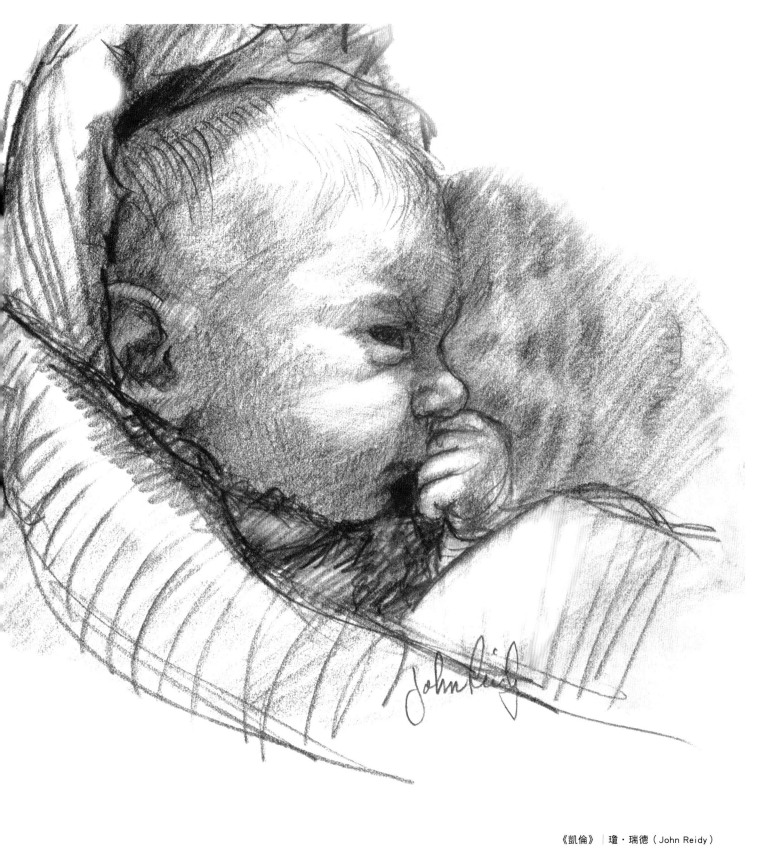

《凱倫》｜瓊·瑞德（John Reidy）

材料：石墨鉛筆、畫紙

尺寸：24cm × 22cm

"我在畫什麼？"

　　這幅作品畫的是我孩子凱倫，他剛出生不久。我所用的畫筆筆芯極為平滑，一開始畫就快速地勾勒出姿態，抓住其主要特徵，並不斷的比較局部與整體的關係。畫完形，就要快速地在各個形體上鋪色調；作畫時充分利用鉛筆的筆尖、筆腹和橡皮的尖角，整幅作品完成時間為10分鐘。

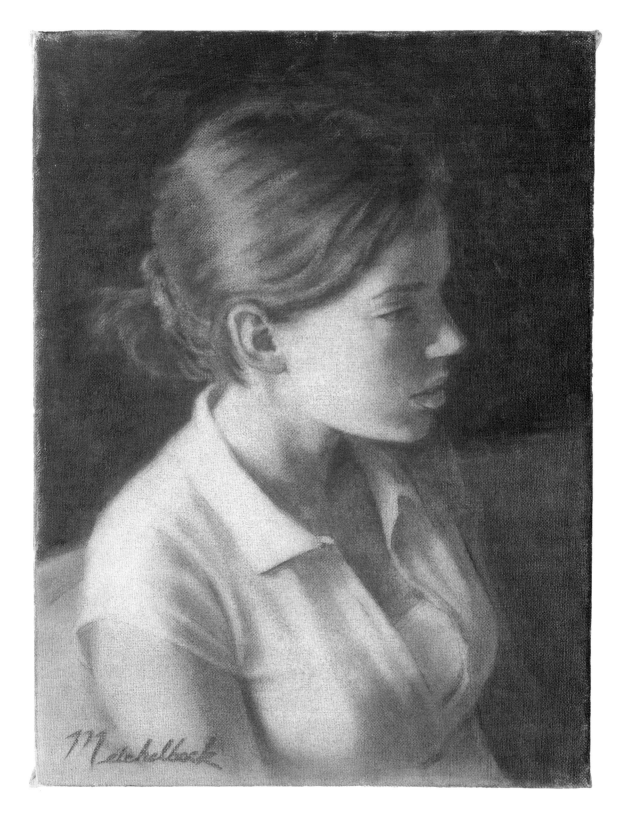

《窗外的光》｜馬克・米歇爾波克（Mark Meichelbock）

材料：亞麻布、油畫顏料

尺寸：30cm × 41cm

用筆雕琢光感

　　以上這幅作品是在油畫布上混合熟褐與威尼斯紅畫的一幅油畫素描。我就像雕刻石材一般，用筆代刀去刻畫對象的光感，以呈現布面上的色調分配。對於那些柔和或銳利的輪廓，我一一融入背景色，正是那些邊緣柔和的輪廓線，賦與了真實的畫面氣氛，傳遞出一種游離於現實的美感。

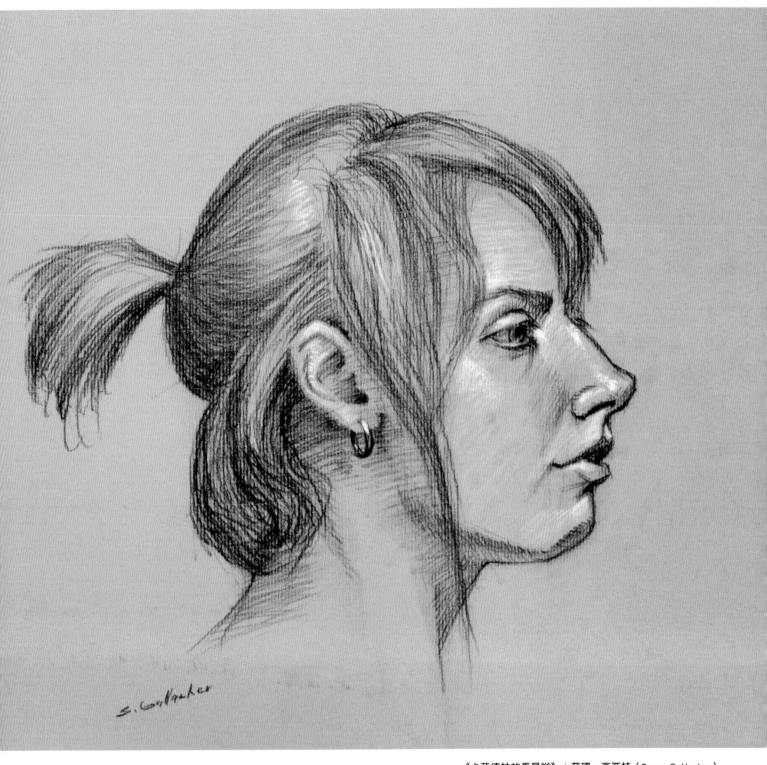

《卡薩德拉的馬尾辮》 | 蘇珊・高亞持（Susan Gallacher）

材料：炭精筆、白色康特速寫用筆、粉畫紙

尺寸：46cm × 41cm

透過提白來增加畫面立體感

　　這幅肖像畫上的姑娘是我最中意的模特兒，名叫卡薩德拉。我喜歡選用單純的亮灰色系紙張作畫，若是畫紙顏色過深就難以顯現炭筆線條，紙面要是足夠光滑便能使筆觸乾淨利落。當然，我也會選用軟質的炭精筆勾勒眼睛、鼻子和整個面容的邊緣線並忽略細節上的刻畫。之後，還會用白色康特筆來提亮高光以增加立體感。最後用白色來掃一下平面形體的受光處，反反覆覆提亮、加深直到最後完成。

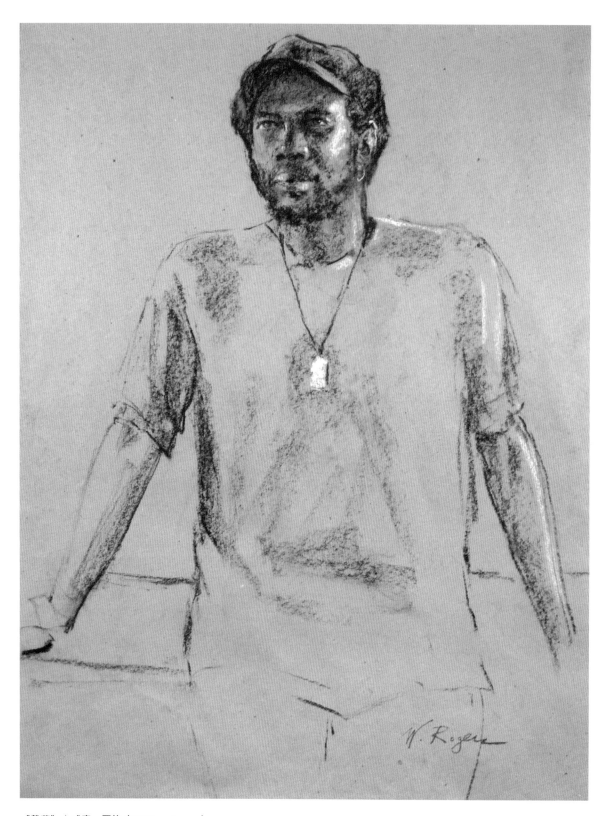

《戴蒙》│威廉・羅格（William Rogers）

材料：烏賊黑與白色粉筆，棕灰色的包裝紙

尺寸：56cm × 41cm

廉價的紙張可使作畫心情解放

　　畫中人是時常作我畫室的寫生模特兒，我對他的形體熟悉到可以毫不遲疑地在10分鐘以內就快速完成寫生；我用深色和白色粉筆在這張厚重的包裝紙上塗繪出中明度灰褐色色調，這種紙張低廉的價格使得我作起畫來大膽肆意，用10分鐘的動態寫生只能夠突顯畫面佈局和重點描繪。

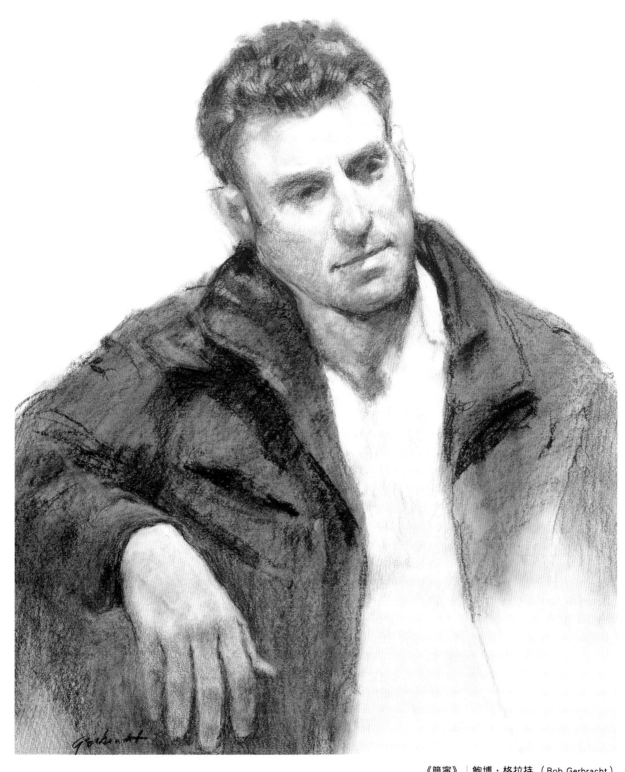

《簡寧》 ｜ 鮑博・格拉持 （Bob Gerbracht）

材料：炭筆、畫紙

尺寸：61cm × 46cm

留白能夠引發更多觀畫趣味

　　畫中的簡寧擺出姿勢後，我隨即著重捕捉他眼中的神采、頭部結構、轉頭的動態、與他身上那亮面、暗面的分佈。大致淡淡地畫上一遍能使我專心尋找那些需要細緻深入的局部。畫完頭部和上半身，我隨即考慮留白問題，因為它能使畫面構圖更為豐富。用炭筆來拉開黑白灰層次對我來說真是種不錯的選擇。

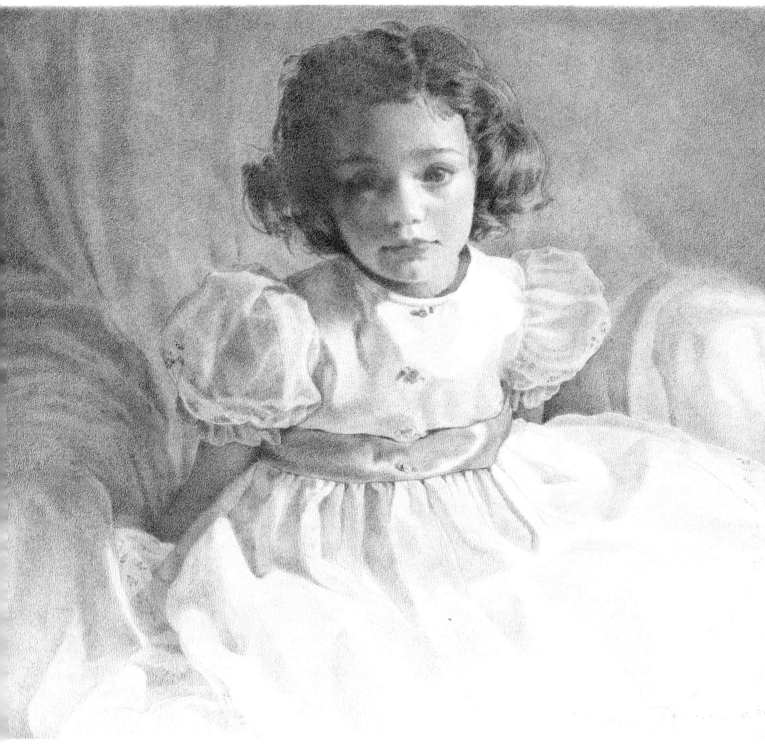

《盛裝打扮》 ｜ 伊馮・蔻麗娜（Yvonne Kozlina）

材料：彩色鉛筆、畫紙

尺寸：33cm × 37cm

用肌理效果來呈現畫面氣氛

　　這個小孩在我畫室裡擺好姿勢後，我拍了幾張照片並畫了幾幅速寫。我喜歡從窗外灑向屋內的陽光和她那傷感的表情。我用彩色鉛筆（Derwent Copper Beech colored pencil）在170磅畫紙上作畫；首先，筆勢鬆散，隨後用小筆觸畫出細節和那暗部豐富的層次，再用橡皮擦出若干個高光點。鉛筆筆觸同畫紙表面相契合，產生紋理並形成畫面氣氛。

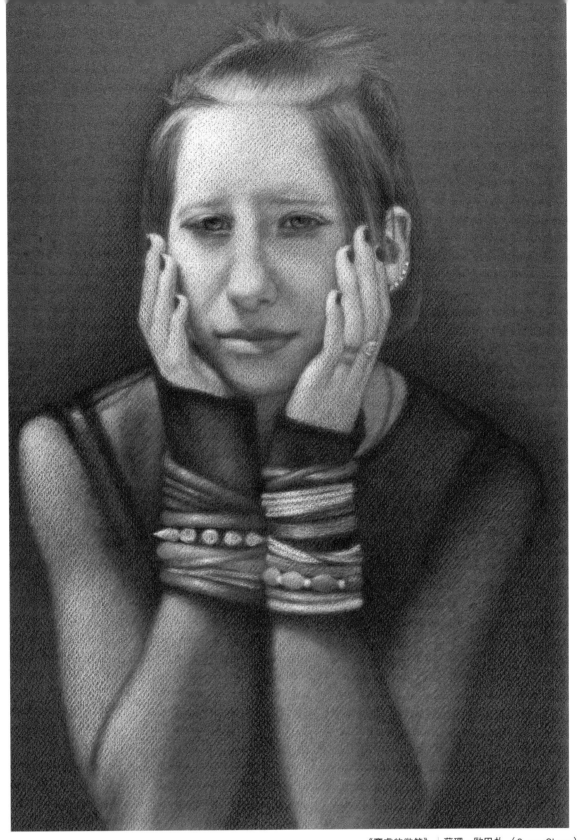

《賽睿的微笑》｜蘇珊・歐巴扎（Susan Obaza）

材料：彩色鉛筆、Canson 有色底紙

尺寸：69cm × 48cm

用傳統技法表達現實的人物肖像畫

　　以上這幅畫取材於裁切後的照片；其創作靈感來源於一幅名為《窗前的女孩》的經典油畫。我試圖去捕捉這種感覺，而事實上原照片是女孩在室外蹲坐的全身照。用彩色鉛筆塗出的畫面效果與水彩一樣是具透明度的，所以我會充分考慮如何利用好紙張底色。此外，我還加強了模特兒臉部和手部的光線處理；在處理比例問題時讓她看上去矯揉造作，是想強調她的臉部神態和那細長胳膊上的多彩手鐲。

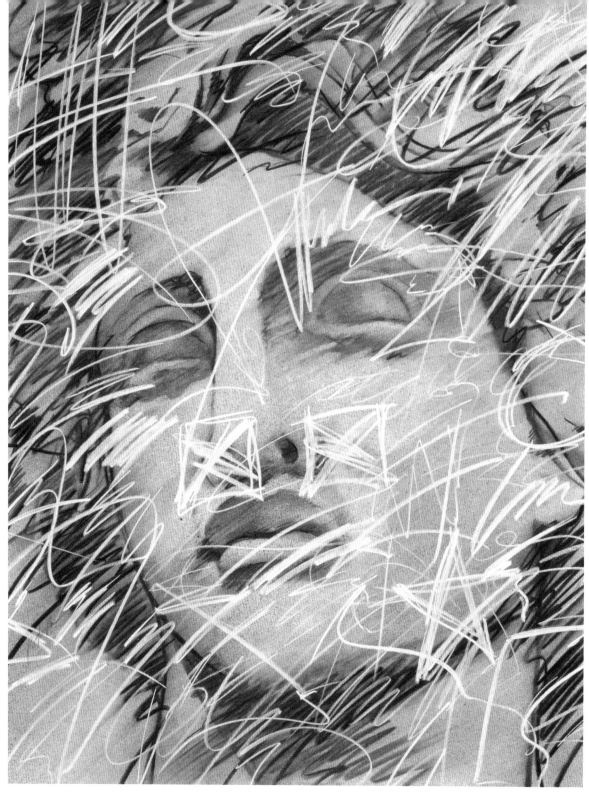

《在肖像畫上隨意塗鴉》 │湯姆‧波特克（Tom Potocki）

材料：插畫板、炭筆、康特筆

尺寸：102cm × 76cm

大膽嘗試令畫面形成了一種有趣的張力

　　這幅畫的創意來自於我教授的一堂攝影課。為了向學生們展示如何用醋酸鹽做反影，我沾醋酸鹽調和墨水，在一張已浸過醋酸鹽的照相紙上胡亂地塗寫，之後呈放著待其形成一種白色塗寫痕迹的黑影效果。我好奇這些重複的線條在一幅畫面上彼此重疊的視覺效果，所以我又將這幅圖的照片列印出來，那上面的醋酸鹽線條形成了一幅多層次的圖像，於是便有了以上這幅作品。繪製時我並不曾使用攝影術。用炭筆上灰色調後，我用白色康特筆和炭精條在上面塗鴉層層疊疊的線條。這幅畫面形成了一種視覺效果上的張力，即紙面素描的嚴謹和塗鴉線條的凌亂。

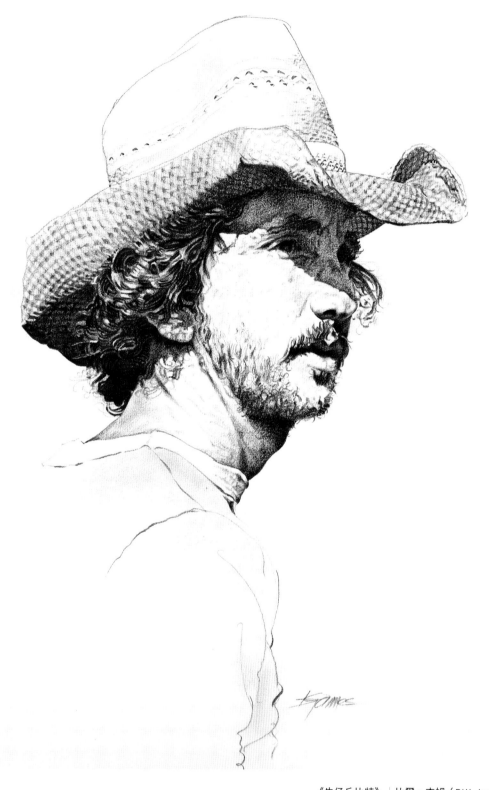

《牛仔丘比特》| 比爾・杰姆（Bill James）

材料：石墨、畫紙

尺寸：51cm × 36cm

為某一繪畫主題而留神觀察周遭

　　我太太是一位遠近聞名的德國短毛獵犬飼養者、管理人。我有時會隨同她出席狗狗秀，為那些有趣的人留影。一次和她在佛羅里達，我留意到這位前來看展的年輕人。他的面容、鬍鬚和那頂牛仔帽看起來非常獨特。我常常會為某一繪畫主題而觀察周遭景象並拍照留念。

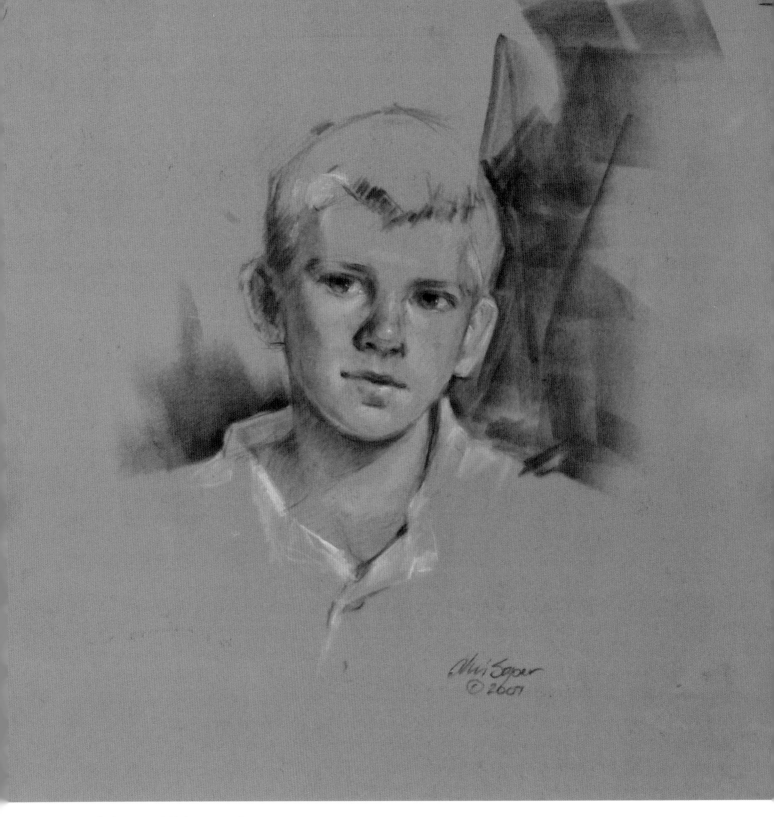

《斯賓塞》｜克里斯‧賽帕（Chris Saper）

材料：德國哈內姆勒絲絨板、灰色色粉筆

尺寸：51cm × 41cm

在硬紙板上作畫

　　以上這幅作品是我在普雷斯科特亞利桑那州山上藝術家開放式工作室裡完成的。這是我第一次嘗試用絲絨質紙張作畫，它裱貼在一張硬紙板上，十分堅硬。提亮的方式，我覺得用白色炭精筆與粉彩塗繪比橡皮擦拭更有效。首先，我用鉛筆、炭鉛筆、炭精條來勾勒輪廓，之後以深土紅色系的粉彩筆、白色炭精筆和白色粉彩筆進一步刻畫模特兒。

用有限的色彩關係來傳達純真

　　我想表現畫中孩子的純真和脆弱，因而選用在康松紙上用有限的幾種顏色的粉彩筆來描繪。起稿時，色彩塗抹得十分疏鬆；之後用橡皮尖擦去一部份色粉以露出底層褐色的紙張，再次上色並用橡皮擦去多餘顏色。

《我所看到的》｜克里斯蒂· 塞壬斯（Kristine Sarsons）
材料：粉彩筆、康松畫紙
尺寸：58cm×46cm

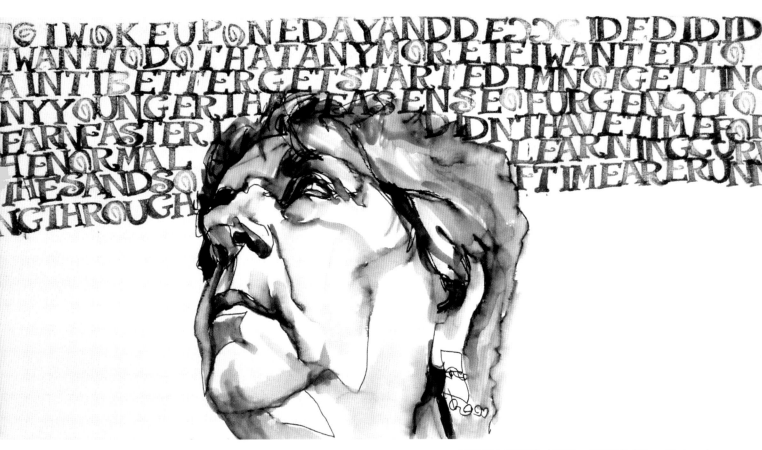

《肖像畫上的對話》｜莫娜· 沃克諾夫（Myma Wacknov）
材料：在速寫本上用蘸水的畫筆寫下秀麗的字跡、橡皮圖章
尺寸：15cm × 30cm

在肖像畫中加入非書面用語

　　這幅作品取材於我自己拍的照片，反映了一種過時的、強烈的情緒。我先用鋼筆修飾外輪廓線，再用筆刷蘸水暈染開墨線形成暗部；這種墨水呈現藍色，部分偏粉紅色，有著豐富的色彩變化。我用字母的橡皮圖章印下一連串的背景紋樣。

《思考》 | 桑德拉·洛（Sandra Lo）

材料：炭筆、康松素描紙、炭筆

尺寸：50cm×38cm

同事來當模特兒

　　畫中人是我的同事，請他充當了一回模特兒。起先僅僅是以線來勾勒出他頭部的尺寸大小、眼睛、嘴巴、鼻子的位置。之後用炭筆快速給整張臉鋪上大塊面色調，保留高光部位不作任何塗繪；隨後我使用紙筆弱化某些部份的黑白對比，再用橡皮擦調整某些局部的調子。

《自己的肖像畫》│盧薇（Wei Lu）

材料：水彩紙、鉛筆

尺寸：52cm×36cm

表現自己沉思片刻的神情

　　我時常想要表現人物的個性特徵。這張自畫像創作於某一多雲的午後，我在鏡中看見自己；我臉上的側光非常亮，與屋內昏暗的光線形成強烈的對比。一瞬間，往昔的追憶如潮水般向我湧來，我想要捕捉這一刻，表現自己在追憶往昔時的神情。選用水彩紙，它粗糙的表面會令肖像畫更富有自然的質感；採用軟質鉛筆的筆腹輕輕磨擦紙面，避免使用橡皮並直接鋪上黑白灰調子。

《麥蒂》 | 凱瑟琳‧斯通（Katherine Stone）

材料：石墨鉛筆、灰色畫紙

尺寸：10cm×9cm

輕柔地皴擦以表現細膩、光潔的膚質

　　這幅畫取材於照片；誰能指望一個小孩子保持上一兩秒的靜態動作。我用鉛筆以纖細的筆觸來塗繪出她臉上光潔的膚質，在5分鐘以內畫完她的小卷髮，這成了整幅畫面中最為精彩的部分。

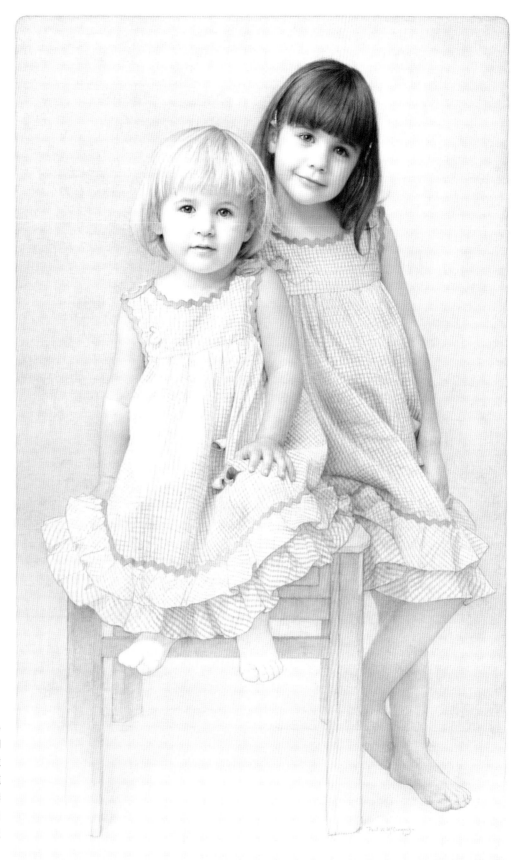

使用石墨粉確立最初的色調

　　這幅作品是一幅訂製畫，選用斯特拉思莫爾4-ply圖案紙。我從一系列不同的速寫和照片中找尋靈感，先用幾支圓頭水彩筆蘸取石墨粉塗繪出最基本的色調，再用1號最深的鉛筆定下畫面最深的調子，之後用4H至4B的鉛筆繪出中間調子。

《邱琳娜和夏洛特》｜保羅・W・泣克耳克（Paul W・McCormack）

材料：鉛筆、布里斯托紙板

尺寸：97cm×62cm

12 城市景觀

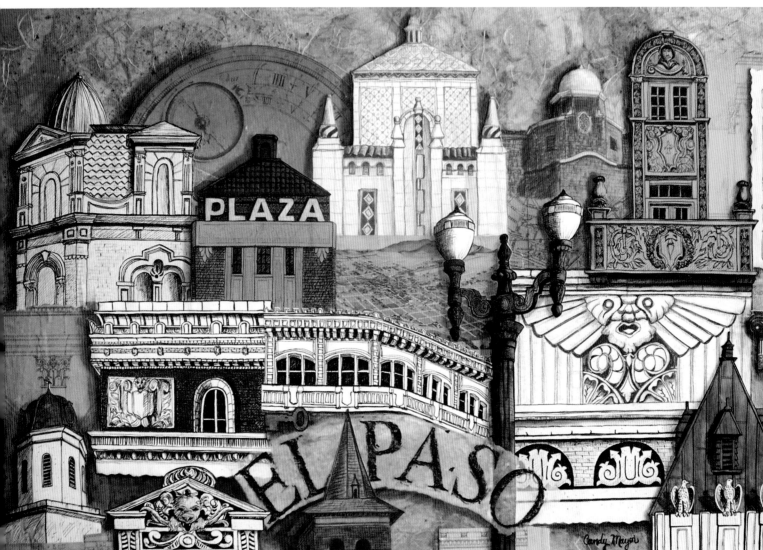

《市區建築》｜坎迪・邁耶（Candy Mayer）

材料：用鋼筆蘸墨水作畫，之後在纖維板用壓克力顏料塗色，結合鉛筆畫與東方紙（Oriental paper）拼貼

尺寸：61cm×91cm

拼貼與圖畫結合

　　拼貼畫《市區建築》上的每個圖像都單獨用鋼筆蘸墨水勾畫而成，之後剪下它們。纖維板上的底子由東方紙鋪成，再用壓克力顏料塗畫細節和陰影。《瓜達拉哈拉大教堂》這幅是在康松Mi-Teinte紙上（光面）畫的，這種有色紙讓畫面看上去更有縱深感，是因為中灰在黑與白之間成為了第三層調子。羽管筆筆毛富有彈性，有助於建築物細節的描繪。這兩幅圖中，我著重建築上那些渺小、趣味的細節表現而非對建築整體的把握。

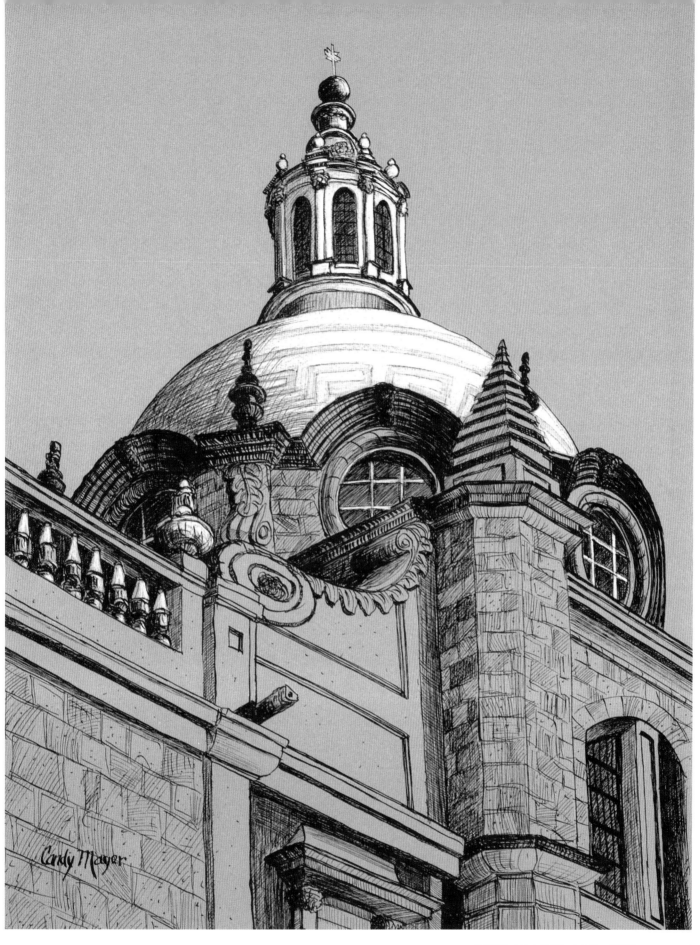

《瓜達拉哈拉大教堂》 | 坎迪·邁耶(Candy Mayer)

材料：在有色紙上用鋼筆蘸墨水作畫，另用彩色鉛筆加重色彩

尺寸：41cm × 30cm

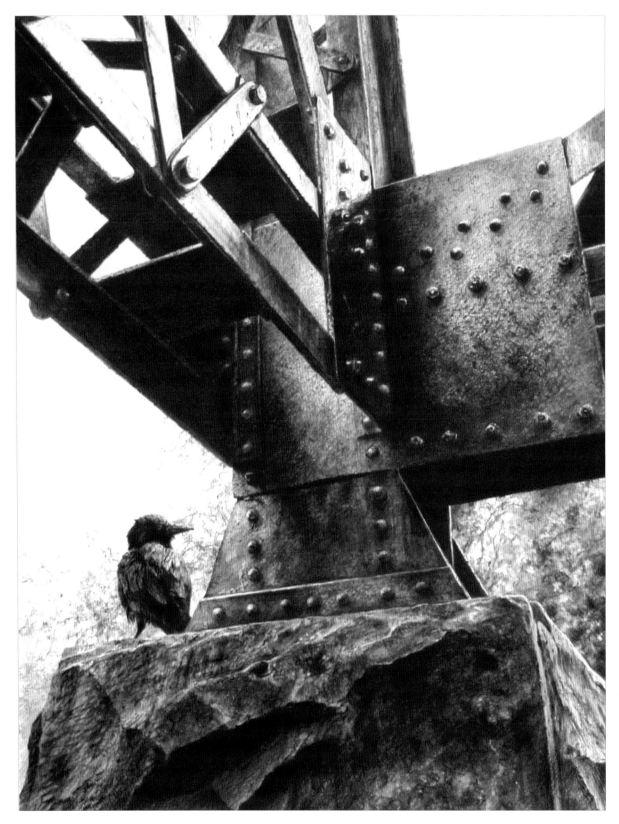

《鋼架》｜特瑞．米勒（Terry Miller）

材料：優質紙板、石墨

尺寸：33cm×25cm

人造物與鮮活生命的對比

　　這兩幅作品都是在工作室裡完成的，我想透過光和影來強調主體物那更為抽象的特質。添加上一隻鳥成為第二主題，與人造物及其它自然物形成強烈的對比。用石墨逐漸畫出柔和的過渡層次，一層層地加深暗部，使畫面表層如同上了釉般。

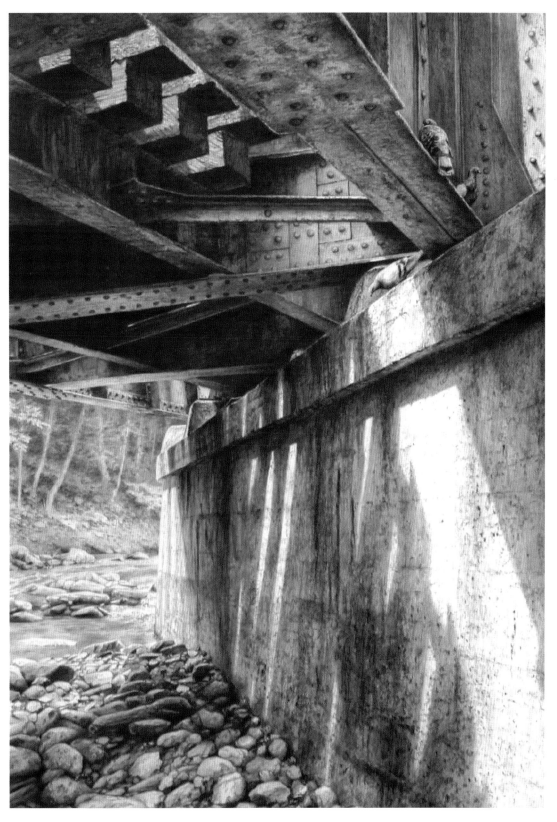

《回家的路》 | 特瑞‧米勒(Terry Miller)

材料：優質紙版、石墨

尺寸：43cm×33cm

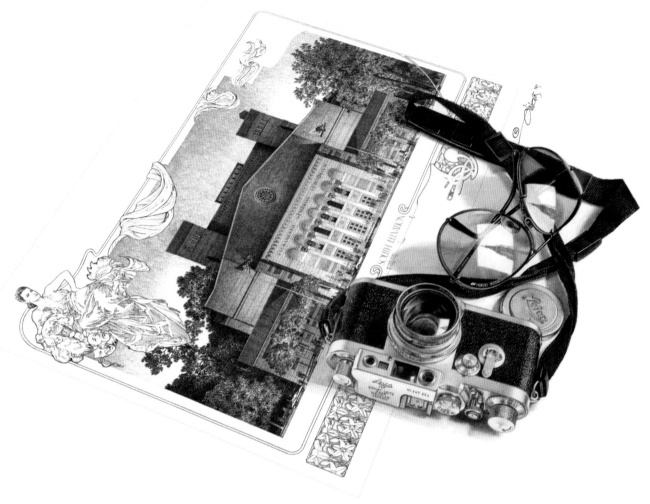

《推銷自己》｜愛德蒙・S・歐麗芙斯（Edmond S・Oliveros）

材料：混合材料

尺寸：28cm×36cm

使用Photoshop軟體拼貼畫作

　　這幅畫在Adobe Photoshop®軟體中創作，由兩幅原作拼貼而成。那只照相機是1957年製的萊卡相機，被我畫在了光滑的插畫卡紙上，其餘畫面則使用鉛筆尖細細點出，不經任何塗抹。因為我主業是畫建築插圖，所以在鏡片上畫出了帝國大廈的倒影，某些原創部份是我公司的商標。之後，我決定將這幅畫作編成小冊子，所以掃描了圖像並盡可能地保留了畫面原有的特質。我又決定利用自己曾為薩克拉門托紀念禮堂設計的海報，這一作品最初是在牛皮紙上（53cm×79cm）用優質鋼筆和墨水畫的；邊緣畫成柵格狀是因為該畫創作於新藝術運動時期，畫這棟建築並不依據透視法，而是等比例升高。畫完後我掃描了原作，用Photoshop軟體剪切、製作，讓它與照相機等元素組成同一畫面。

《倒影（紐約中央火車站）》｜愛德蒙・S・歐麗芙斯(Eemond・S・Oliveros)

材料：在聚酯薄膜（Mylar）上用鋼筆蘸墨水作畫

尺寸：41cm×30cm

用聚酯薄膜的表層來吸收墨色

　　我尤其喜歡新古典主義建築風格上的細節。我在42號沿街的辦公室裡透過窗戶觀賞中央火車站的華麗裝飾並拍下了很多照片；在君悅酒店裡透過玻璃幕墙俯瞰市容風貌，觀察大樓造型。我預想作品該是黑白的，所以用鋼筆蘸墨水來作畫；因為是在聚酯薄膜上塗繪，因而能表現出層次豐富的黑色。當筆尖輕盈劃過畫面時，墨會較為淡，相反用筆重，墨色就濃。這是一種傳統的繪畫手法，高光部分不畫任何線條。

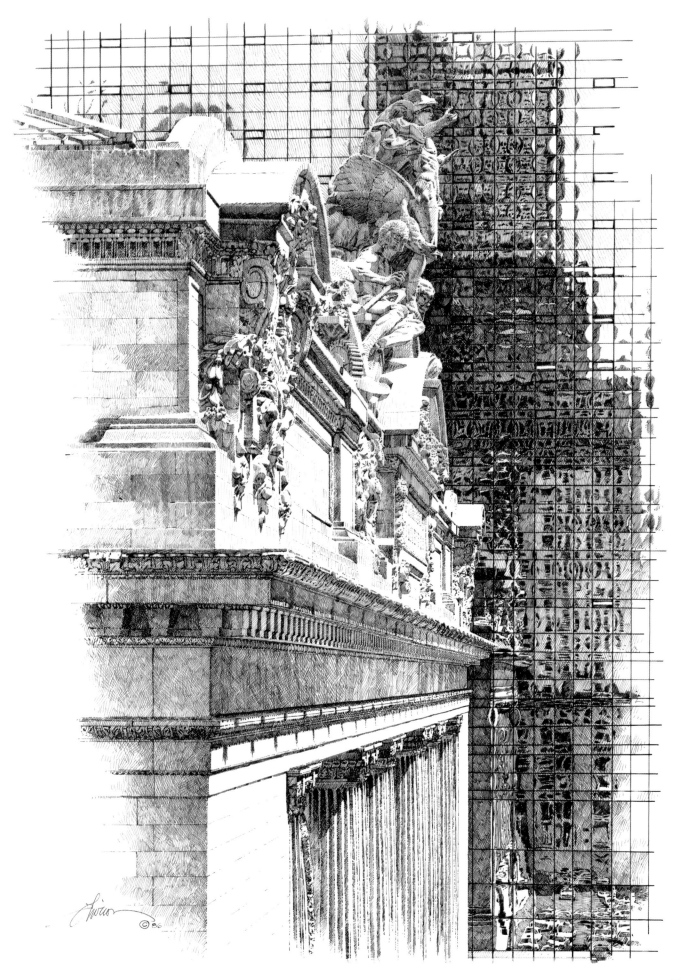

37

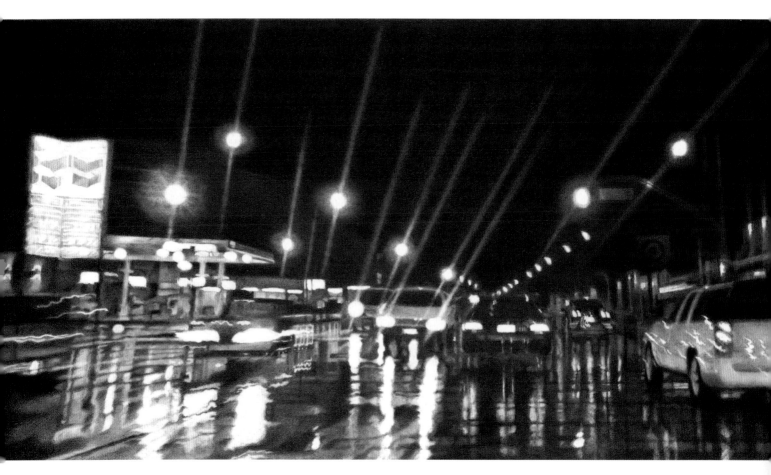

《晚間11點在勝利大道上》│伊莉莎白·帕特森（Elizabeth Patterson）

材料：彩色鉛筆、插畫卡紙、石墨粉、溶劑

尺寸：20cm×38cm

"雨中景"系列畫作

　　雨中開車回家的經歷催生了這一系列的繪畫作品；在車裡，我的注意力完全聚焦在擋風玻璃上的景象。《晚間11點在勝利大道上》先用石墨，後用黑色彩色鉛筆、溶劑繪成；溶劑同色粉溶解後在畫紙表面形成一種強烈的對比 。《下午5點在本尼迪克特峽谷》則全部以石墨畫成，使用工具有鉛筆、橡皮擦、幾根塗抹混色用的棉花棒。畫慣彩色鉛筆後，重新拾起這些簡單的繪畫工具真叫人興奮。這兩幅作品現在都歸私人收藏，承蒙路易斯·斯坦（Louis Stern）藝術機構的允許得以出版。

　　我最新的"雨中景"系列畫作呈現了在車外下雨的情形下，一個人坐在車內於光影閃爍中產生了情緒上的變化。　　—— 伊莉莎白·帕特森

《下午5点在本尼迪克特峡谷》｜伊莉莎白·帕特森
材料：上等皮質（vellum）布里斯托紙、石墨
尺寸： 15cm×23cm

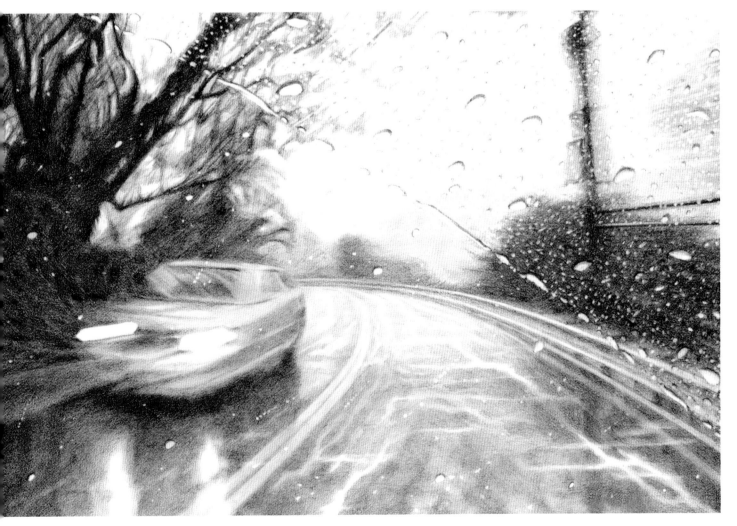

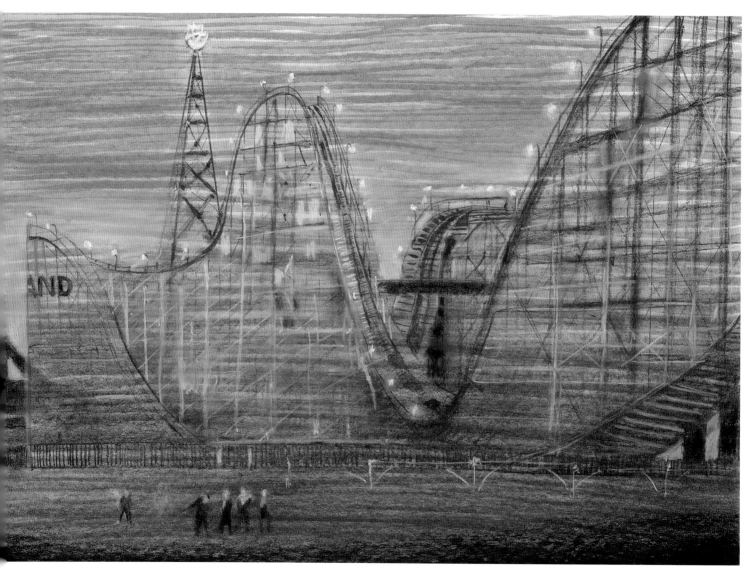

《遊樂場》│露西樂・瑞拉（Lucille Rella）

材料：畫紙、毛氈筆（Flet pen）、康特粉彩筆

尺寸：46cm×61cm

畫出黃昏日落的氣氛

　　去了一趟紐約，我開車來到洛克威海灘，在我的速寫本裡記錄下這座樂園的景象。這也是我最後一次親眼所見這個地標式的場景了，之後它就要被拆除。為了表現出黃昏日落時的大氣變化，我選用湯姆男孩牌（Tomboy）的毛氈筆作畫，以畫筆筆腹在背景上畫出水平的灰色條紋，為了加深夜色，我還利用了康特灰色粉彩筆來塗色，這些都使得畫面效果看上去整體、協調。我為了突出過山車的骨架用炭筆和康特粉彩筆來畫色彩對比，以凸顯畫面的前景。

　　通常，繪畫作品都會用黑白灰層次來呈現空間和形體。這幅作品整體色調濃重，同樣能夠表現出畫面的空間感和一種獨特的畫面氣氛。——露西樂・瑞拉

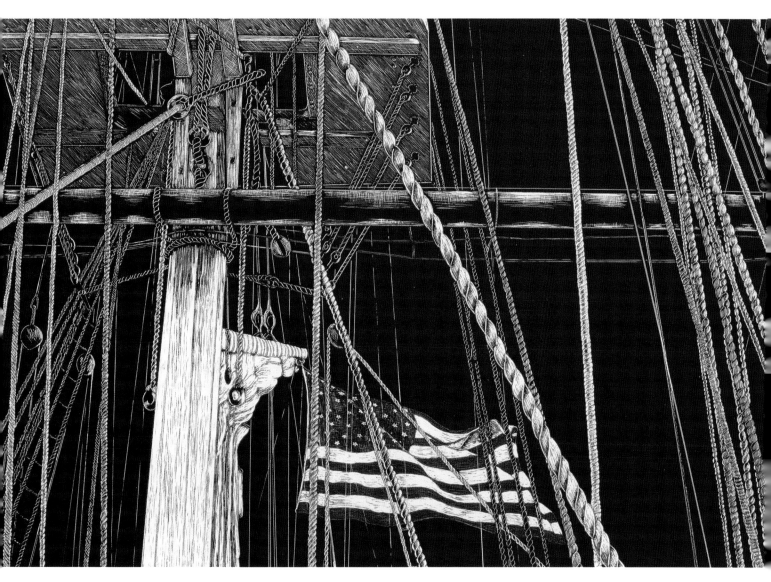

《老鐵甲（指1812年美英戰爭中建功的美國"憲法號"軍艦）》｜羅斯‧I‧萊德(Lois‧I‧ Ryder)

材料：刮版畫（scratchboard）、壓克力顏料

尺寸：53cm×64cm

在刮版畫上用壓克力顏料作畫

我一直在尋找那些映入我眼簾的非同尋常之物；與一些藝術家朋友前往波士頓，我們參觀了"老鐵甲"。軍艦上那些索具、帆具、大炮、旗幟和木紋雕刻無不鼓舞人心。我先在紙上勾勒出它們的外形，之後將它轉換到刮版畫上，並用極細的尖頭筆雕琢細節，完成這一步驟之後再上壓克力顏料。

《科雷大街上的景象》 | 大衛・馬（David Mar）

材料：畫紙、炭筆、炭精筆

尺寸：46cm×62cm

在紙上畫畫帶給我無比的滿足感

儘管我也利用攝影和數位媒體來從事相關藝術創作，但是我對於在紙上作畫仍感到滿足，因為這種作畫方式能夠直接呈現畫家的繪畫水平。生活中，人們常常顧此失彼，所作出的選擇更是無法重來，無論決定是魯莽或是理智，真正重要的是支持這些決定的事實依據是什麼？繪畫跟這些事有著同樣的道理。

仔細觀察那些轉瞬即逝的光影形態，再加上自己對作畫對象的認知，便能夠完全地呈現對象。——大衛・馬

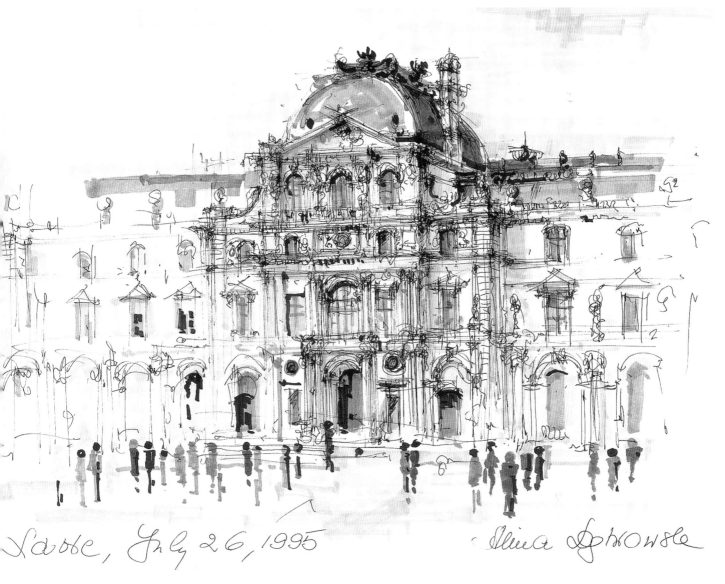

Paole, July 26, 1995

《巴黎羅浮宮》│艾蓮娜・達博朗斯卡（Alina Dabrowska）

材料：畫紙、鋼筆、麥克筆

尺寸：22cm×28cm

先輕輕地勾勒外形再呈現其明暗關係

我算是一名經驗豐富的建築師，對透視、比例、線條的輕重緩急、光影浮動、色調變化、色彩關係、材質等尤為關注。畫這幅圖時，我首先用極纖細的線條畫線，然後加上明暗，如果只用鋼筆蘸墨水作畫，那我以交錯排線表現陰影；如果要填色，我就會斟酌用線的輕重緩急，考慮畫面前景、背景之間的關係並表現出縱深感，隨後再用麥克筆從色彩最淺的部份開始著色。我遊歷過美國、歐洲，都隨身攜帶速寫本、鋼筆、麥克筆，隨時在尋覓那些有趣的場景好用來作畫。

《逝去的時光》｜拉里・R・馬洛里（Larry R・Mallory）

材料：墨水、水彩紙

尺寸：51cm×72cm

用水彩筆蘸取墨水作畫

　　我在工作室裡參照了很多照片才完成了這幅畫；我將幾幢大樓的立面及諸多形式元素重新打散、組合。首先，我在300磅水彩紙的背面畫初稿，再用畫水彩的圓頭毛筆蘸墨水塗色，調控好用筆的力道，控制好筆腹上的墨色乾濕，注意筆觸用線的粗細，就能表現出色調的明暗。那些沿街種植的大樹、窗內陳列的古董、屋內懸掛的蕾絲窗簾令我著迷，因而我用心描繪。

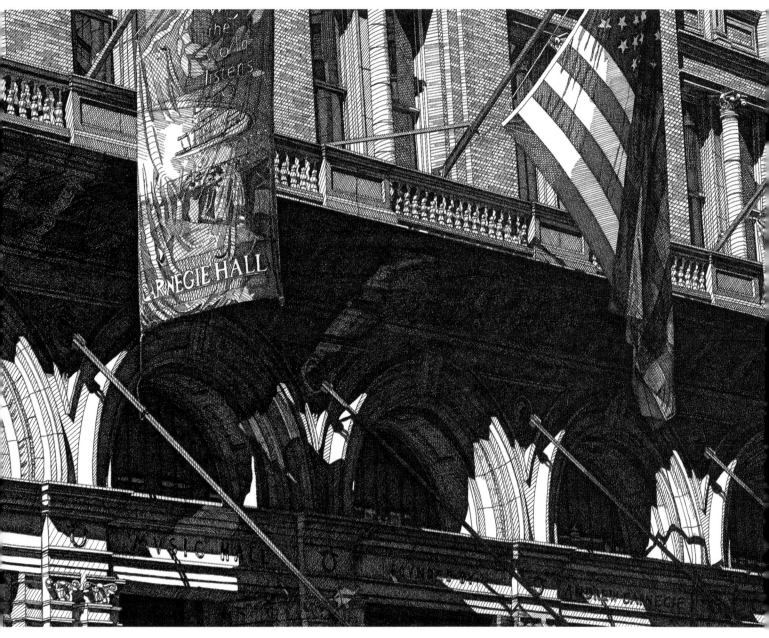

《紐約卡耐基大廳》｜梅麗莎‧B‧塔布斯（Melissa B‧Tubbs）

材料：鋼筆、墨水、繪畫用紙

尺寸：27cm×39cm

用明暗重塑地標建築的形式感

在紐約市，當我第一次走進卡耐基大廳，看見大廳內那幽深的明暗，那浮動在拱門上、旗幟上的斑駁光影，就不由地想要畫下來。於是，我就拍了很多彩色照片，並在斯特拉斯莫爾400系列（Strathmore 400 Series）繪圖紙上創作，這種白色紙張色彩偏暖，因此我選了筆尖為0‧18毫米的德國紅環針管筆（Rotring Rapidoliner）來作畫。我們眼前的這幅場景由無數的細節構成，所以我盡可能地描繪出來，並試圖讓這些細節引人注目。

3 動物畫

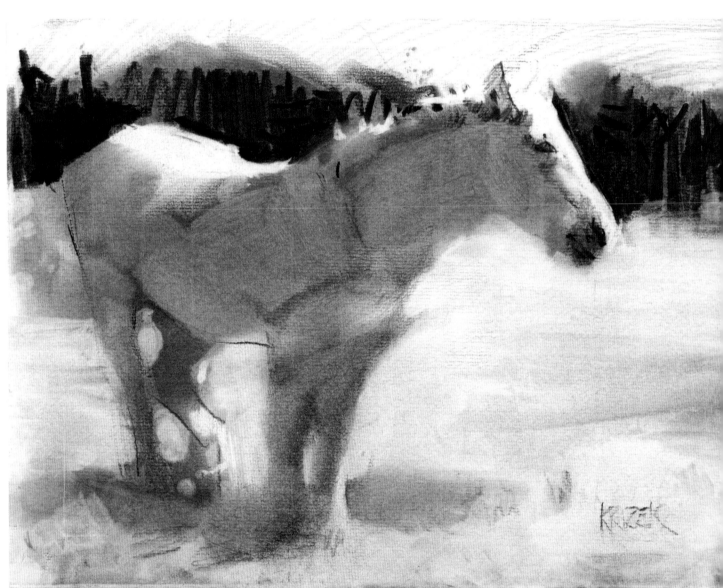

《靈魂嚮導》｜唐娜・科爾澤克（Donna Krizek）

材料：木炭條、藝用畫紙

尺寸：28cm×36cm

從畫面中提煉出最為簡約的形式元素

　　這兩頁的作品屬於具象繪畫，畫面中呈現出最為簡練的形體。直接面對著牠們寫生，僅用幾分鐘就完成，一邊觀察，一邊抓住對象的大致形狀描繪下來。我被牠身上的明暗對比所吸引，並試圖捕捉戲劇性的一幕，光與影的交匯使得明暗對比如此明顯。最初使用木炭條快速勾勒出對象的形體結構，後用海綿蘸取少量的炭粉鋪滿整張畫面，亮部留白，再用布擦或橡皮擦拭出暗影的外形。

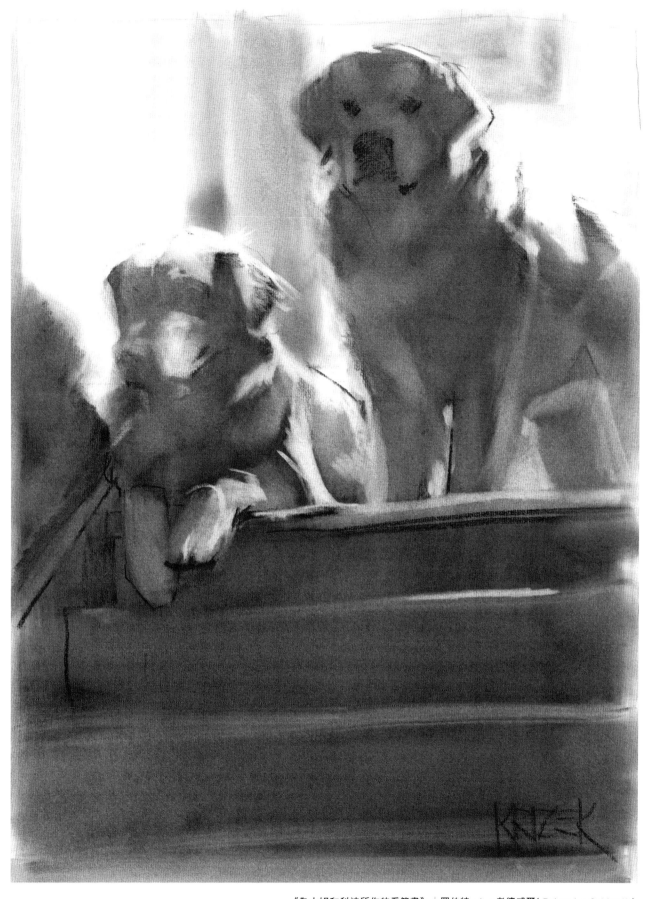

《為山姆和科迪所作的看筆畫》｜羅伯特・L・考德威爾（ Robert L・Caldwell ）

材料：木炭條、藝用畫紙

尺寸：61cm × 46 cm

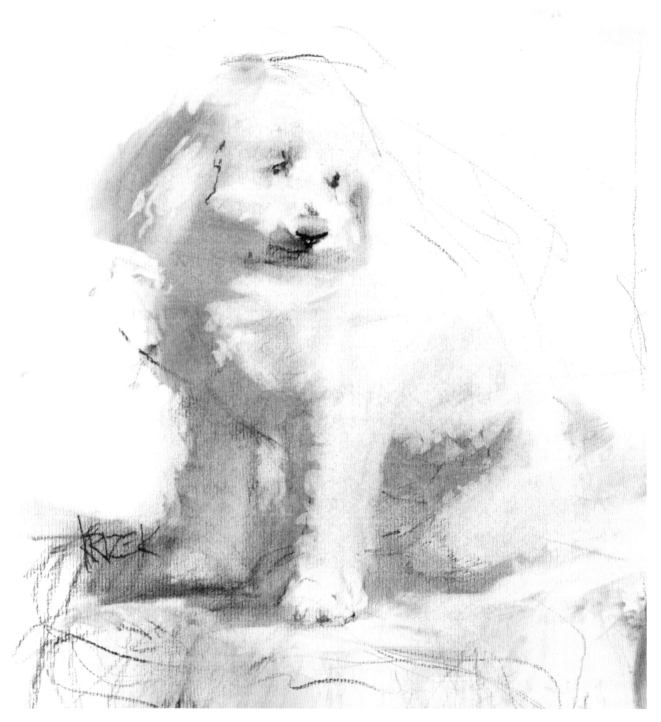

《小狗麥吉》｜唐娜・科爾澤克（Donna Krizek）

材料：木炭條、藝用畫紙

尺寸：28cm×28cm

抓緊一切時間作畫

　　創作《小狗麥吉》這幅作品的繪畫技法與第46、47頁的相同。我先用木炭快速捕捉對象的姿態、動勢，後用海綿蘸取少量的炭粉鋪滿整張畫面，再用布或橡皮擦出小狗的外形。

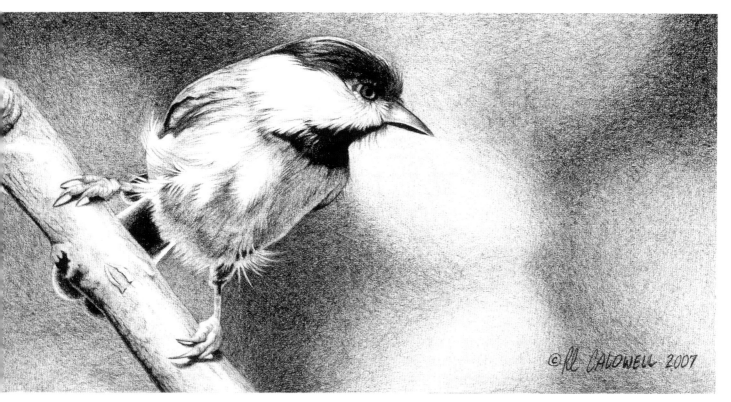

《黑冠山雀》｜羅伯特‧L‧考德威爾（Robert L‧Caldwell）

材料：冷壓水彩畫紙（cold-pressed watercolor paper）、鉛筆

尺寸：10cm × 20 cm

仔細地構圖

　　從選用照片開始就是一次的繪畫研究之旅。我的每一幅畫都精心構圖，在落筆之前都思考過畫面色調的分佈。然後，我就開始用最硬到最軟的鉛筆來一遍一遍地畫明暗關係；每一筆塗畫仿佛都讓鉛筆芯嵌入畫紙的紋理，使得畫面整體色調勻稱，這種繪畫技法實現了我所想要的細膩寫實的效果。

《威嚴的黑色禿鷲》｜

羅伯特‧L‧考德威爾

（Robert L‧Caldwell）

材料：冷壓水彩畫紙、鉛筆

尺寸：15cm × 23 cm

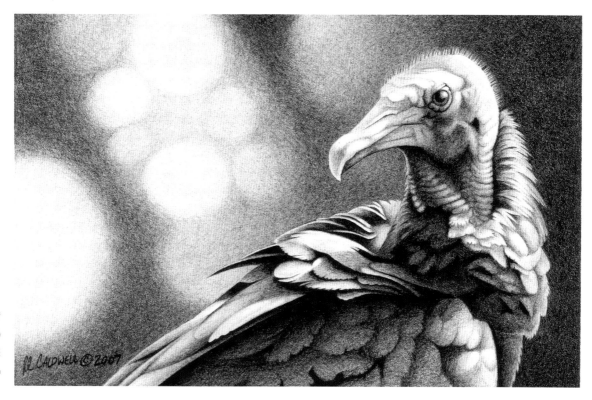

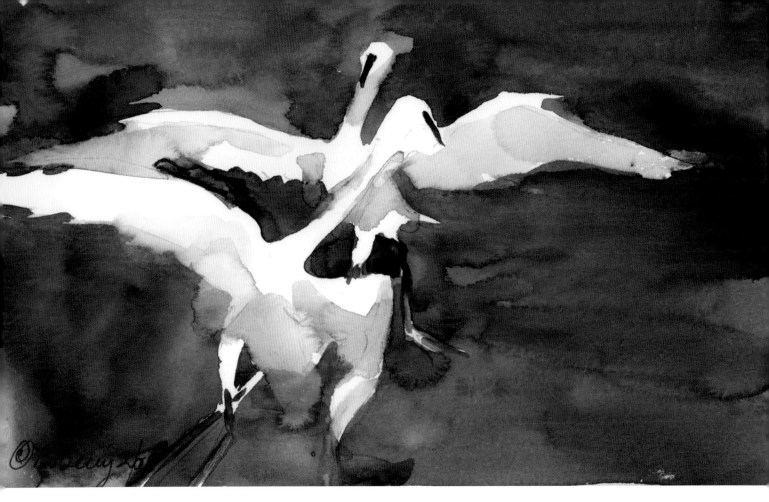

《給白鷺餵食》│羅賓・巴里（Robin Berry）

材料：水彩

尺寸：14cm×23cm

盯住這隻鳥

　　鳥類很少能夠逗留一處長久地讓你細緻地描繪，所以有必要掌握10秒快速姿態捕捉的畫法；《變動中的白鷺》就是我在盯著牠時用削尖的鉛筆快速畫成的。《給白鷺餵食》也是我所作的餵食場景圖；先用毛筆蘸上水彩畫出鳥兒周遭的暗影，再仔細勾勒牠的造型，給鳥兒身上的暗部著色，這幅作品費時2分鐘。當對著移動中的人或動物畫其身上的明暗關係時，牠們移動得越快，身上的亮部、暗部與色彩就越強烈，學會觀察這些能夠很快幫助你提升自己捕捉光與影的繪畫能力。

《變動中的白鷺》│羅賓・巴里（Robin Berry）

材料：鉛筆、畫紙

尺寸：18cm×23cm

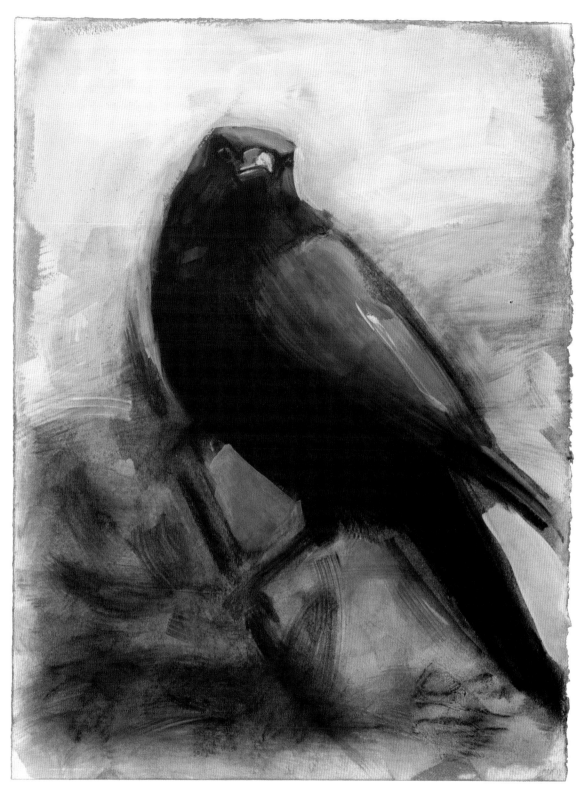

《渡鴉2》｜坎迪斯・布蘭尼克（Candace Brancik）

材料：炭筆、壓克力顏料、油畫顏料、畫紙

尺寸：38cm×28cm

深入瞭解某一種生物

　　因為渡鴉具有敏銳、神秘的氣息，所以我喜歡畫牠，並總能繪出一幅很棒的構圖。以上這幅圖也是我在畫室裡根據很多張渡鴉照片所作的系列渡鴉畫作之一。先用炭筆、炭精條勾勒出渡鴉的形體，後用炭筆、壓克力顏料繪出中間色調和高光。這麼來來回回的幾次讓我對最終畫面效果很滿意，噴上了定型液並整體塗上褐色的油彩透明色。

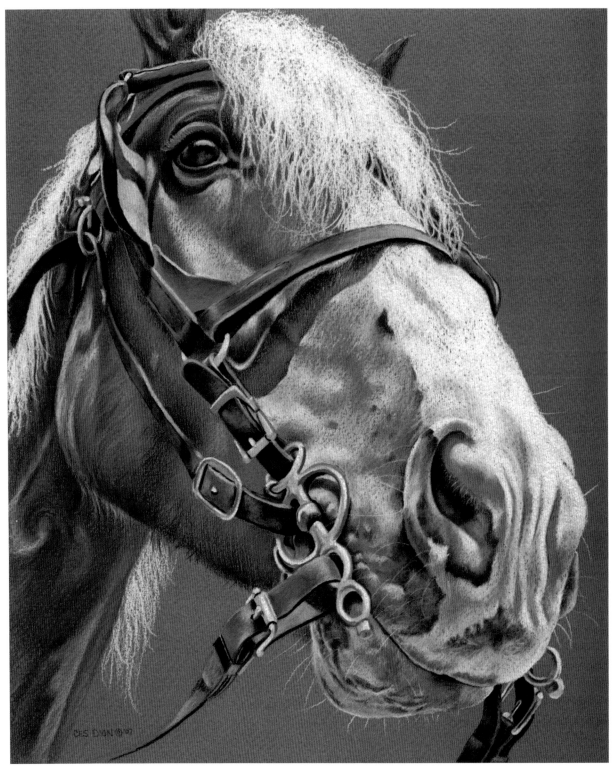

《廣場上的馬兒》｜克里斯汀·E·S·迪奧（Christine E·S·Dion）

材料：粉彩紙（Fabriano Tiziano pastel paper）、彩色鉛筆

尺寸：30cm×23cm

擷取具有戲劇性姿勢來作畫

　　6月的某一個陰沉的早上，我在緬因州肯尼邦克港給這匹搬運馬拍了張照；我畫動物都選取牠們某一個具有代表性的姿態或富有戲劇性的角度。這匹馬兒的頭部很適合用彩色鉛筆作精細的描繪，我選用Prisma color牌彩色鉛筆在粉彩紙上輕輕地畫上不同的顏色，這種粉彩紙能夠有效地承接反覆幾次彩色鉛筆的上色。當然，彩色鉛筆也需用筆刀削尖了再畫，有效利用削筆器能夠使彩色鉛筆便於用上更長的時間。

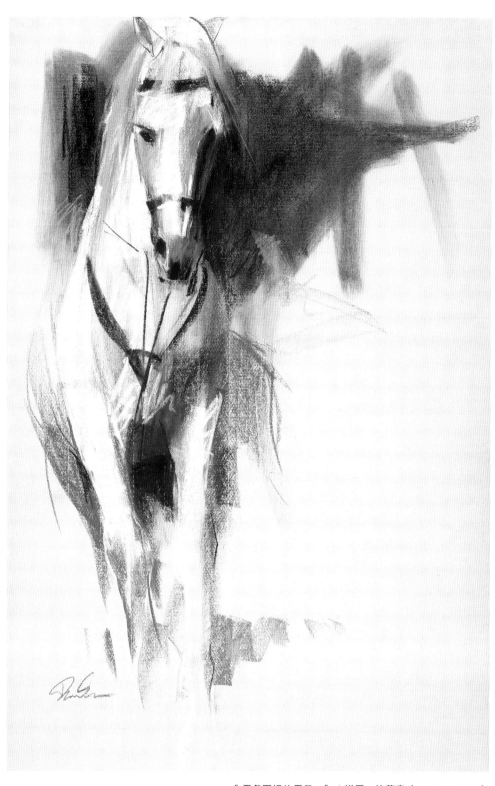

《馬戲團裡的馬兒#1》│道恩・埃莫森（Dawn Emerson）

材料：炭筆、粉彩筆、淺灰色德國手工紙

尺寸：81cm×51cm

表現僅需要姿勢即可

　　我喜歡看牠眼睛中的景象，那時牠正在馬戲團巡演。畫面上輕鬆隨意的線條，通盤考慮的畫面構圖，簡潔的明暗色塊分佈，以上在我看來已經構成了一幅完整的"動態速寫"，當牠迎面而來，我就感到不必要畫上更多的細節了。根據畫紙原有的淺灰色調，在背景上塗出深色，再選用一支純白的粉彩筆塗色，就一下子令明暗色調仿佛從頁面上跳脫出來。

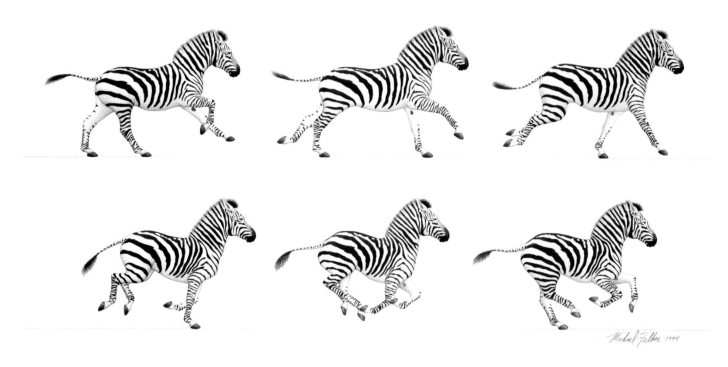

《飛馳的斑馬》 ｜邁克爾‧J‧費爾伯 （Michaerl J‧Felber）

材料：貝殼紙（coquille paper）、彩色鉛筆、水彩

尺寸：29cm×58cm

為了更精確地描繪而研究牠們的動勢

　　我曾作過名動畫師，並為動畫電影《瘋狗》畫過成千上萬幅的狗兒、狐狸的線性素描，且設計過一張名為"動物們的定格動畫"海報。為了畫出精準的動態，我在動物類書籍和影片資料中研究牠們的動態。埃德沃德‧麥布里奇（Eadweard Muybridge）的那些迅速增加變化的奔馬圖和另一些有著大量細節的斑馬照片令我對描繪斑馬的動勢有了把握；我還研究了牠們尾巴上下擺動的幅度。使用動畫定位器錄製動畫片後，我一開始創作了六幅線性素描，然後依據先後順序翻動畫紙以確保動作的精準，之後我再將這六幅畫作轉畫在一整張貝殼紙上，再用淡的水彩打底，以彩色鉛筆加強暗部。

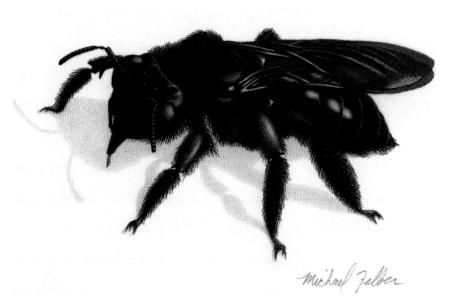

《木蜂》 ｜邁克爾‧J‧費爾伯(Michaerl‧J‧Felber)

材料：貝殼紙、彩色鉛筆、墨水、水彩

尺寸：7cm×13cm

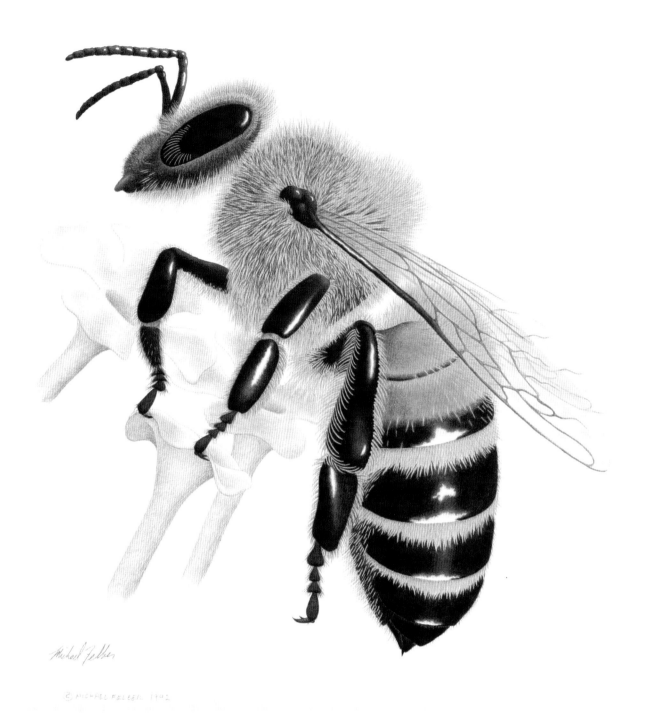

《蜜蜂》 | 邁克爾‧J‧費爾伯(Michaerl‧J‧Felber)
材料：貝殼紙、水彩、彩色鉛筆
尺寸：33cm×30cm

借用蜜蜂的視角

　　描繪動物的過程讓我有機會近距離仔細觀察牠們。上圖和左頁畫作中的蜜蜂在我作畫時都不是活的；一隻來自於昆蟲學家的標本，另一隻是我在蜘蛛網上發現的。這兩幅畫作中我所採用的觀察視角，是能夠將觀眾帶入蜜蜂的世界，選取的這個角度可以完整呈現蜜蜂的整個肢體造型，尤其是牠的尾部。當然，我也是用了放大鏡和10倍雙筒顯微鏡來觀察牠們的細節。最先是用單線勾畫，隨後水彩上色。再用Derwent Studio牌彩色鉛筆來加深細節。先用水彩打底能夠填補彩色鉛筆上色後在紙面留下的白色空隙，這些白色縫隙會使畫面原該有的縱深感顯得扁平。蜜蜂身上那些呈現為彩虹色的反光，我先是用淺紫色來畫腿部和腹部，用淺綠色來畫頭部和胸部，隨後再覆蓋黑色；蜜蜂半透明的兩翼則是在畫好蜜蜂身體後用的水彩塗繪而成的。

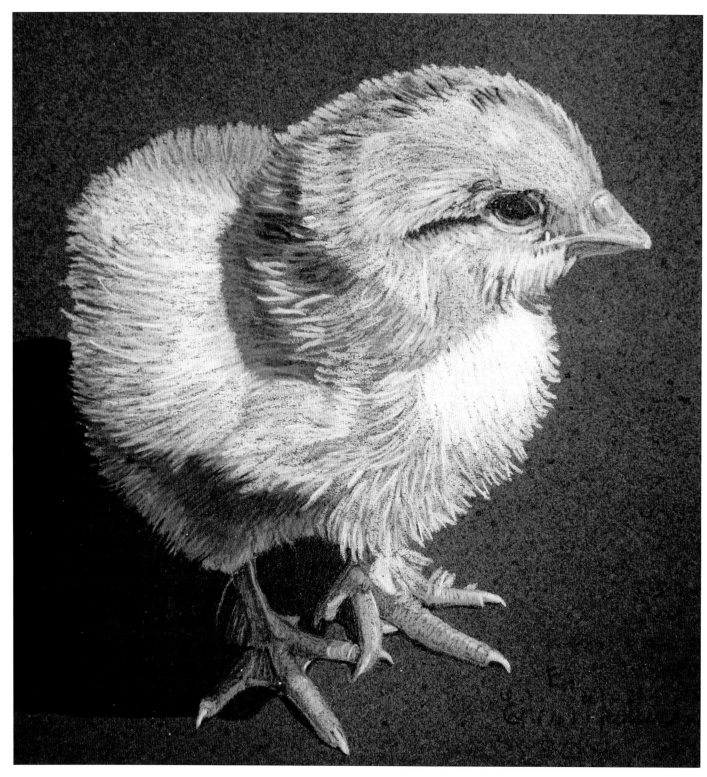

《毛茸茸的小雞和牠的那雙爪子》│愛琳‧尼斯勒（Eileen Nistler）

材料：再生紙、彩色鉛筆

尺寸：17cm×15cm

幽默感可以成為作畫的動力

幾年前我給剛孵出的小雞拍過一些照片，於是才有了這幅畫作。這是畫在記錄檔案用的剪貼簿裡，
紙上有些細小的紋理質地。這幅畫原先是為生日禮而畫的，後來被當作交換卡片贈送給藝術家朋友，並
給這幅畫取名為“毛茸茸的小雞和牠的那雙爪子”？

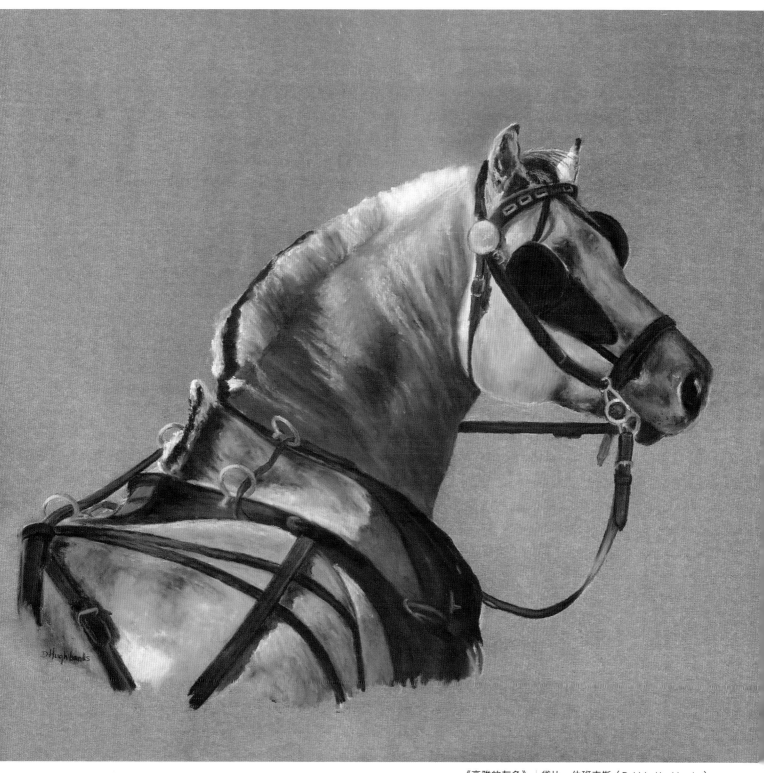

《高雅的灰色》 | 黛比·休班克斯（Debbie Hughbanks）
材料：砂紙（Wallis Belgian Mist sandpaper）、粉彩筆
尺寸：36cm×46cm

人工培育的馬兒也有著自然的美威

我對動物和藝術抱有無限的熱情；馬兒是我最常描繪的對象。我在研究系列畫作時拜訪了一位飼養員；那時，我看到了這匹堪稱完美的"挪威峽灣"。我想用粉彩筆描繪出牠的美感和氣質，於是透過觀察、陪伴拍了很多照片，相當於獲取了第一手資料，回到畫室後就完成了這幅作品。我喜歡表面粗糙的畫紙，用了很多色彩從暗到亮地塗色，選用淡紫色、粉紅色、紫色來增強馬兒那層豐富的灰色皮膚。

《打瞌睡》｜丹尼斯·阿爾伯特斯基（Dennis Albetski）

材料：康特筆

尺寸：41cm╳58 cm

充分利用畫筆的特性

　　康特筆的特性非常適合用來再現這隻小狗的脾氣和活力。牠是一隻名叫杰克的小獵犬，我用幾筆就能抓住牠的神態並表現出牠帶給我的感覺，這一點對於作品最終呈現的視覺效果尤為重要。我試著在這幅速寫的每一部份不過於精雕細琢，做到快速完成，我也很想表現出動物具警覺性的一面。這隻小狗充滿活力，我在牠周圍畫上了些隨意的筆迹和斜線來表示牠僅僅是在打瞌睡。

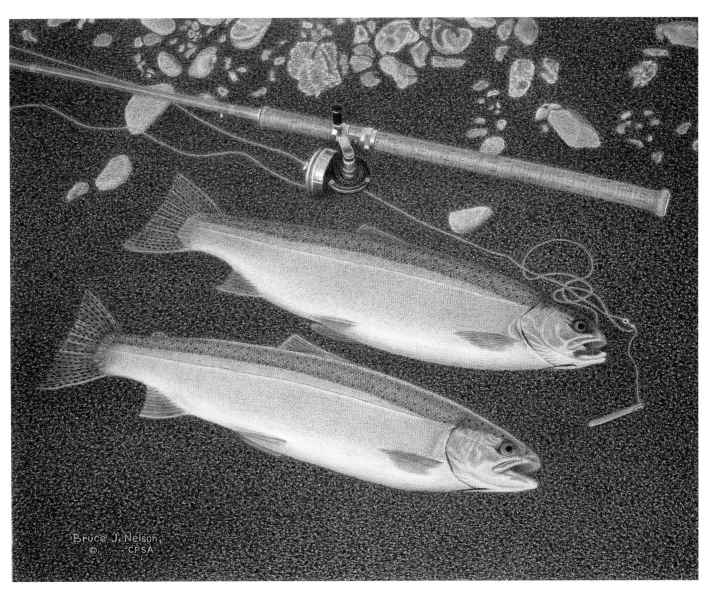

《捕捉》│布魯斯·J·尼爾森（Bruce J· Nelson）

材料：熱壓紙（hot-pressed paper）、彩色鉛筆

尺寸：43cm×56 cm

拍到一張好照片

晚秋，我去道斯沃里普斯河釣魚，這條河起於奧林匹克山，流向位於西北華盛頓州的支流。我朋友釣起了這兩條看起來相似的虹鱒魚；多雲的天氣並未在大地上投下雲彩的影子，我拍了很多照片以便將來能參考作畫，並構想著運用點描法來表現這幅畫面，畫面的背景是河邊這塊沙地的顏色，用以襯托這兩條魚和釣魚工具。

《金冠鶲鶇》 | 蘭德娜‧B‧沃爾什（Randena B‧Walsh）

材料：墨水、水彩、畫紙

尺寸：8cm×10cm

通過寫生來瞭解一種動物

我經常寫生；有一天，一隻金冠鶲鶇不幸撞上窗戶，失去了生命。我抓住這個機會寫生了一張；我將鳥兒放在桌上，從不同的角度去畫牠，我的作畫目的在於用盡可能少的線條、色彩和明暗來描繪牠。仔細觀察後我就動筆畫了，用的是Pigma Micron牌鋼筆，盡量畫得快是想讓線條更富有表現力，更生動，最後施以淡彩來表現鳥兒的羽毛。

《安魂彌撒》 | 凱瑟琳‧歐康尼爾（Kathleen O'Connell）

材料：石墨、插畫卡紙

尺寸：20cm×28cm

精製皮紙經得起多次塗繪

畫這張畫時參考了兩幅照片，在工作室裡完成此創作，用的畫紙是斯特拉斯莫爾（Strathmore）牌百分之百的棉質紙張。精製皮紙質地堅實，能夠承受反覆多次的鉛筆塗繪，所以我先在皮紙上構圖再轉印到畫紙上。為描繪出細節上的精細，我用2釐米細的自動鉛筆，3H至4B的鉛筆芯；選對了筆筆芯就能畫出銳利的線條。處理明暗時力道要輕，留白作為高光，在執筆的手下面墊上一張乾淨的紙，用乾淨的橡皮擦拭局部，保護畫面。我們有一次在印第安納波利斯的老鷹灣公園觀測鳥類行動的經歷，一位朋友去市中心撿拾了些因撞擊高樓不幸殞命的鳥兒，帶回來供我們仔細研究牠們的形體，我於是動手畫了一雙捧拾著小鳥兒的大手，背景上那些落葉取自另一些照片，象徵著活力漸消的季節，我爸爸給畫取名"安魂彌撒"，他在我完成畫作後不久便去世了。

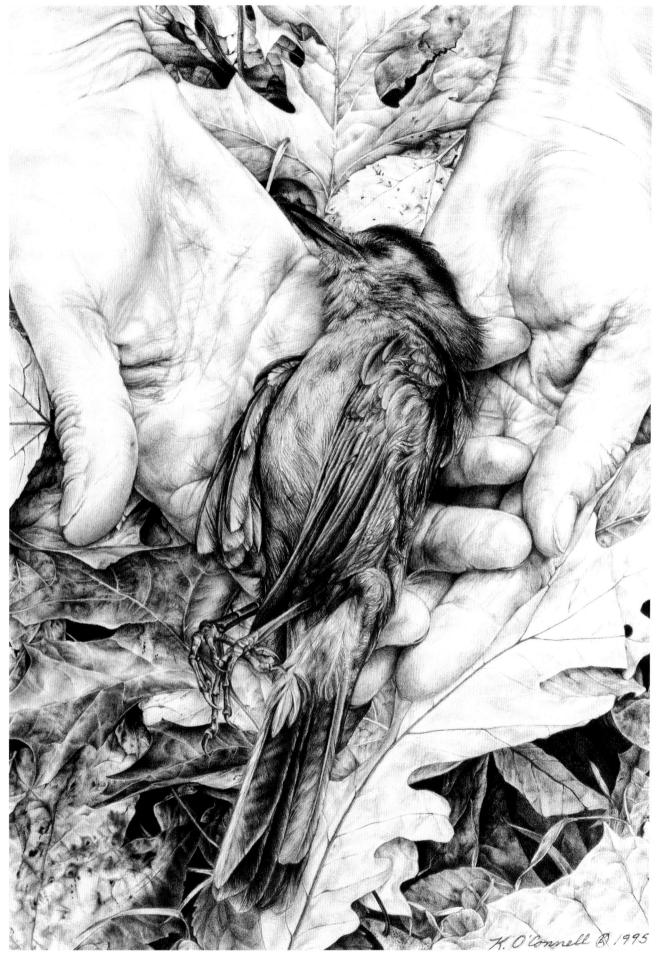

K. O'Connell © 1995

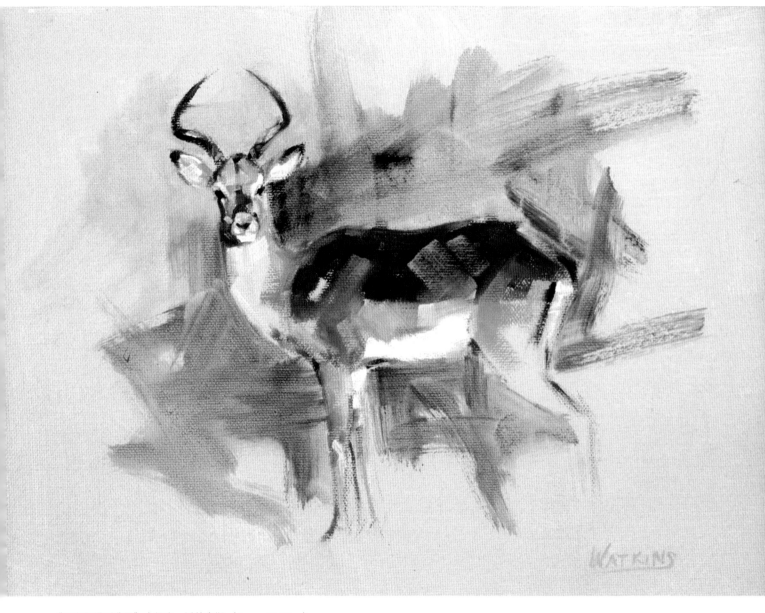

《現在你看到我了》｜佩吉・沃特金斯 （Peggy Watkins）

材料：布上油畫

尺寸：23cm×30cm

每一筆都到位

　　我的每一筆都要畫到位，參考了一張在南非拍的照片並控制在一小時內畫完。先給畫布上灰色的壓克力底色，再輕輕地勾勒黑斑羚的外形，之後在調色板上調出最冷和最暖的顏色，用儘可能少的筆觸簡略地上色，不用擔心背景色與動物毛髮的重疊。

我用透明的色彩畫暗部，用不透明顏料畫亮部。

—— 佩吉・沃特金斯

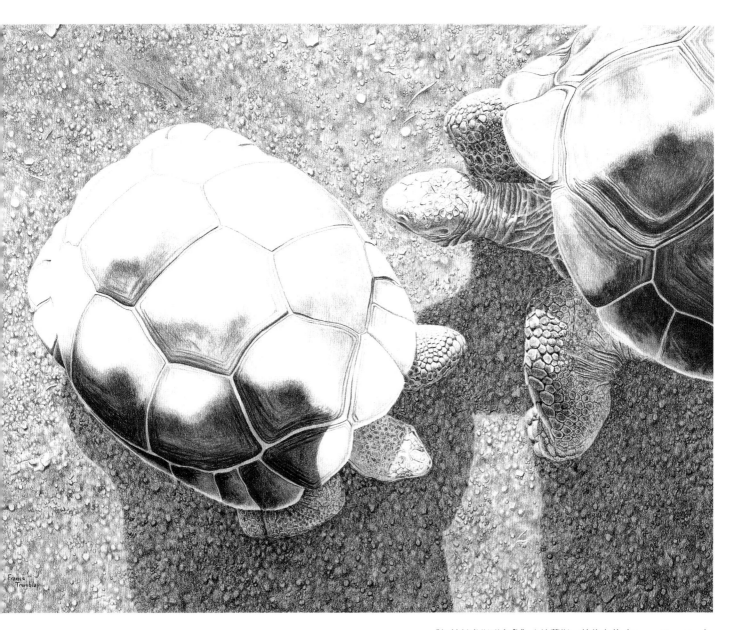

《加拉帕戈斯群島龜》｜法蘭斯・特倫布萊（France Tremblay）

材料：彩色鉛筆畫

尺寸：34cm×48cm

無論身在何處，觀察那些罕見的野生動物

我環遊世界，觀賞罕見的風景和稀有的物種，一路上相機、筆記本總不離身。加拉帕斯群島我去過兩次，特意觀察那裡的野生動物和火山地貌，也參觀了一家坐落在百慕達群島上的小動物園。不經意地發現小山頭上停歇著兩隻加拉帕戈斯群島龜，俯視角度、戲劇性的光照，使得這幅作品的構圖非常獨特。結合之前我所掌握的知識，便創作了眼前的這幅《加拉帕戈斯群島龜》。

光影交匯處便有邊緣線。我們所生活的世界由邊緣線構成。

——法蘭斯・特倫布萊

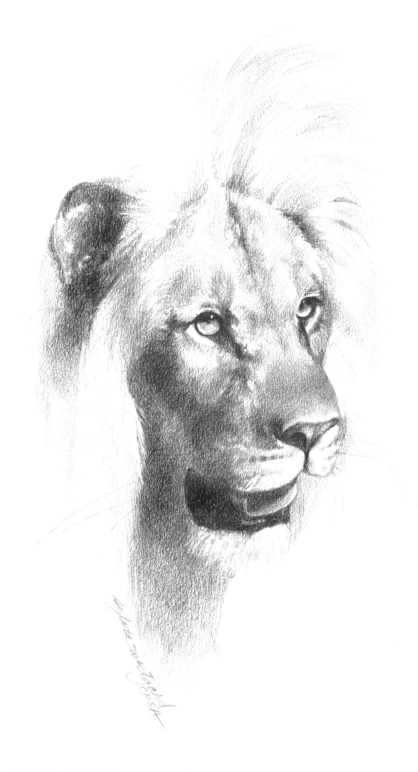

《獅子》｜西爾維婭‧韋斯特加（Sylvia Westgard）

材料：在速寫本上用黑色彩色鉛筆作畫

尺寸：36cm×28cm

動物園裡的野生動物可說是最棒的寫生對象

　　任何地方都可以啟發我創作；因為是參考照片作畫，所以旅途中我會帶上好幾架相機、好幾個鏡頭以及一本速寫簿。在動物園裡觀賞野生動物視角極佳，獅子是我在動物園裡面最喜歡的一類動物，眼前這頭幼獅便是。我僅用一支Derwent牌彩色鉛筆寫生，用的是無酸、重磅的速寫紙，之後，我用彩色鉛筆在黑色紙張上重畫一遍。

《奧利維亞》｜海倫・克里斯皮(Helen Crispino)

材料：炭筆、畫紙

尺寸：15cm×20cm

由暗處畫到亮部

　　我給寵物貓奧利維亞畫了這幅像，用的是黑色與白色炭精筆。起稿畫線力道很輕，選用質地最軟的炭筆，上色時，我小心地從深畫到淺，快要完成時，改用較硬的炭筆能使作品表面看起來更平整，最後，添上些細節使得牠活靈活現。

《吸引你的眼球》| 弗朗西斯・愛德華・斯威特（Francis Edward Sweet）

材料：刮畫版

尺寸：61cm×46cm

用黑白詮釋色彩

　　這隻雄性孔雀和牠漂亮的羽毛是創作刮版畫的理想對象。試著繪出不同的色調，刻畫孔雀尾部羽毛
上的倒刺，表現這些對於黑白畫創作來說真是一次挑戰。

《鷺的研究》│邁克爾・托德洛夫 (Michael Todoroff)

材料：板上油畫

尺寸：28cm×36 cm

找尋那些能保持片刻靜止不動的生物

　　我家附近有片大藍鷺鳥巢聚集地，能有機會近距離觀察這些鳥兒真是幸運！鷺為了覓食常保持靜止不動，我便抓住這些時機給牠們畫速寫。

《印度的夏天》│特里‧米勒（Terry Miller）

材料：石墨、布里斯托紙版

尺寸：23cm×53 cm

使用不尋常的角度和幽默來表達趣味

　　動物是我主要的繪畫題材，除了運用嚴謹的肖像畫技法之外，我還一直在找尋更有趣的表現角度。不同尋常的觀察視角、趣味、簇擁、重疊、姿勢常在畫面背景中與強烈的光與影一同被表現出來。我常想要描繪出與眾不同的畫面，畫面中那些高光亮部並非由橡皮擦出，而是原本的留白。慢慢地一層層加深暗部，直至整幅畫面協調。

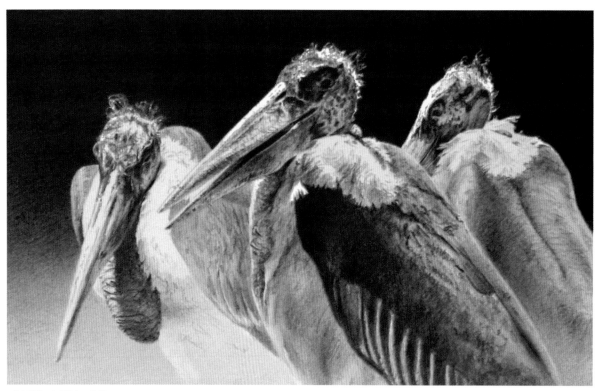

《會議》│特里‧米勒（Terry Miller）

材料：石墨、布里斯托紙版

尺寸：13cm×20cm

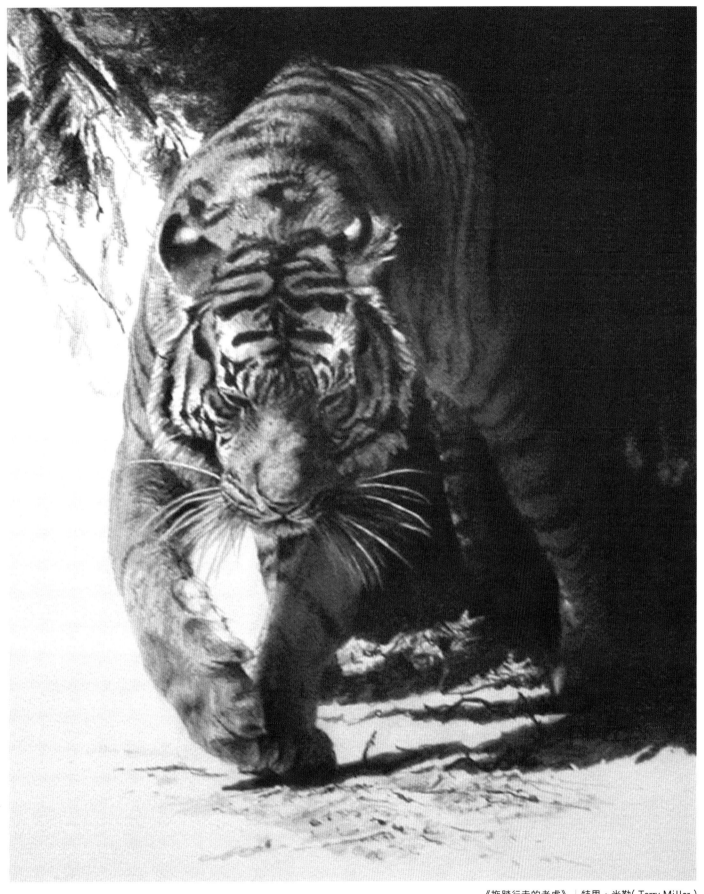

《拖踏行走的老虎》 | 特里・米勒（Terry Miller）

材料：石墨、布里斯托紙版

尺寸：23cm×18 cm

14 人物畫

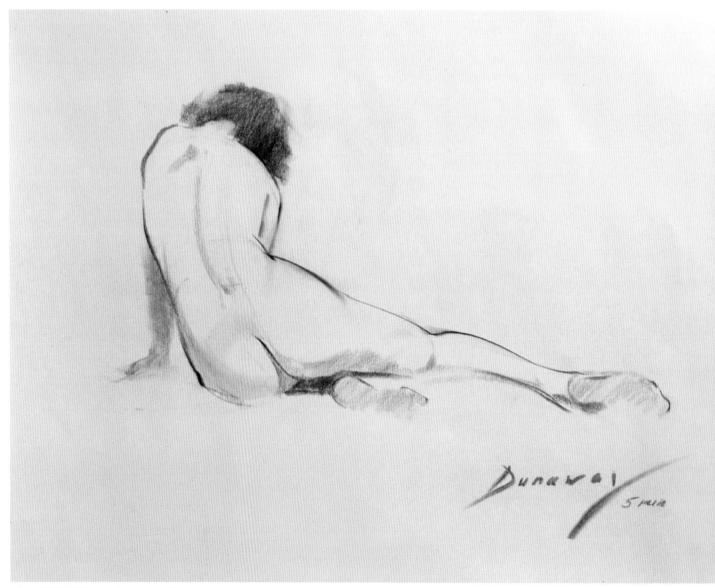

《5分鐘快速寫生》｜米歇爾‧達納韋（Michelle Dunaway）

材料：炭筆

尺寸：36cm×46cm

動態速寫令人振奮

　　我喜歡深入地描繪對象，同樣也熱衷於動態速寫；模特兒的動態安排看起來入畫，便可開始即時性的創作。5分鐘的動態人物寫生常令我聯想到音樂，流暢的節奏強調出解剖的結構感。我使用表面平整的白報紙、炭精條和6B炭精筆。想要畫出粗細不同的動勢和形體外輪廓線，就要用刀削的筆頭來表現。這都是在抓住表現對象的實質。

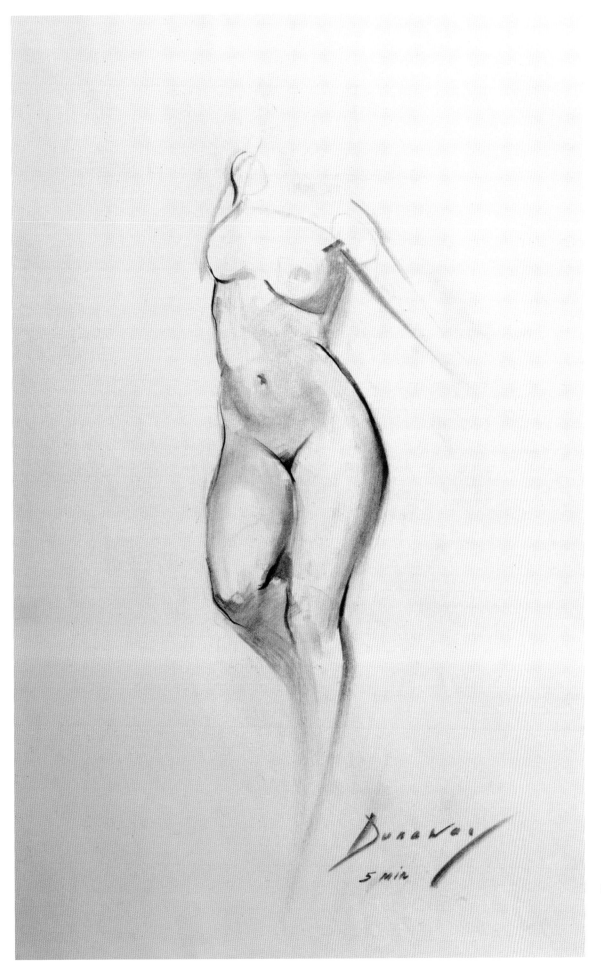

《5分鐘快速寫生》
米歇爾・達納韋
（Michelle Dunaway）
材料：炭笔
尺寸：61cm×46cm

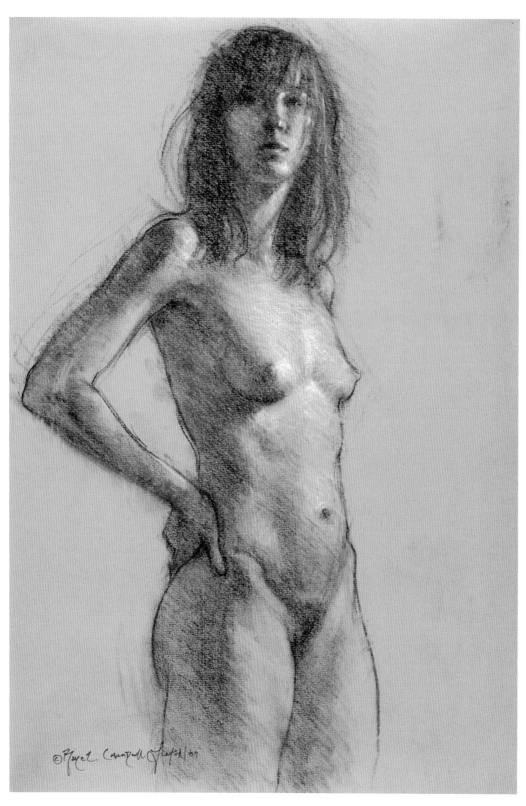

《梅》｜布萊斯·卡梅倫·利斯頓（Bryce Cameron Liston）

材料：炭筆、粉彩筆、暖灰色畫紙

尺寸：46cm×30cm

中間層次由紙張的原色來體現

　　我選用了哈尼穆勒直紋紙（Hahnemuhle laid paper），它有中目的紋路，適用于炭筆作畫。我用質地較軟的炭精筆勾勒出人物的基本位置、人體比例以及整個的朝向和姿勢，再從頭開始，逐漸加深，仔細畫出線、形和陰影部分。亮部和中間層次則保留紙張的原色來體現，畫完陰影，用灰白色的粉彩筆來擦出高光。

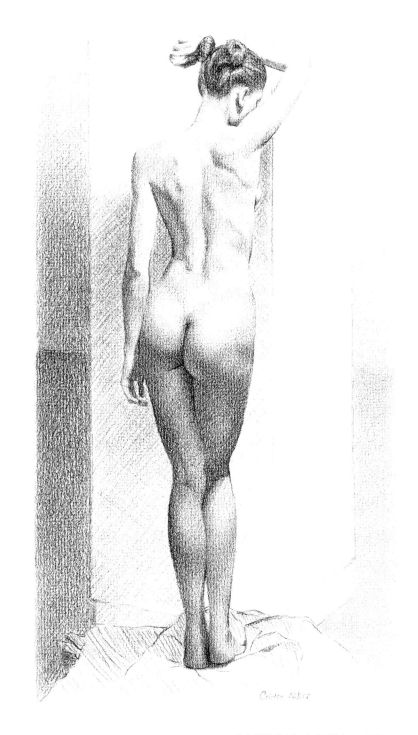

《 安靜的韻律 》 ｜ 克里斯汀・米勒(Cristen Miller)

材料：炭筆

尺寸：36cm×18cm

若隱若現的邊緣帶來了微妙的韻律

　　我試著用重複及若隱若現的線條來營造微妙的韻律。我從安格爾（Ingres）的畫中得到了很多啟發，並且臨摹了他的很多傑作，試圖讓觀眾的視線游走在畫面中那些仔細繪出的線條上。先寫生再根據照片用6B炭精筆創作，起初下筆的時候用筆要輕，再逐漸加深。

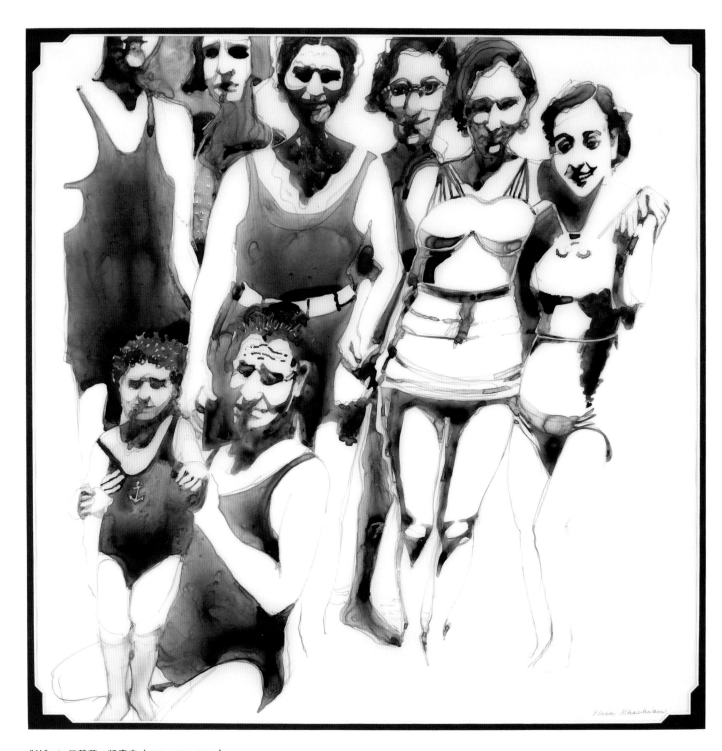

《美》｜伊莉莎・凱奇安（Elisa Khachian）

材料：透明的麥拉紙（Mylar paper）、鉛筆、水彩

尺寸：41cm×40cm

從陳舊的家庭照中尋找美人

　　《美人》這幅畫中的黑白圖案是陽光照耀下的人物造型，我徒手畫完線條、形狀，再畫出她們的泳衣造型就算完成了整幅創作。

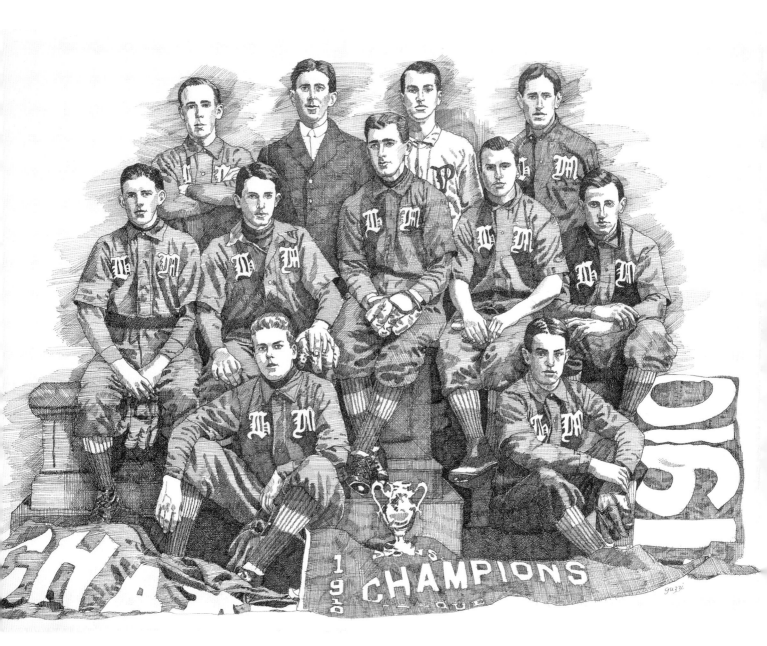

《1910年的冠軍們》 | 喬治・古茲（George Guzzi）

材料：鋼筆、墨水、插畫紙

尺寸：38cm×51cm

再現往昔的繪畫作品

　　我的很多插圖作品靈感都來自于家庭老照片和古董店收藏的照片；以上這幅圖所參照的相片是從緬因州斯卡布羅的一家古董店里購得的。大部份作品都是先在牛皮紙上用Rapidograph牌鉛筆徒手繪製，交錯排線取得恰當的黑白灰畫面效果後再轉印到插畫紙上。我用36個小時畫完了《1910年的冠軍們》。

《卡洛琳娜斜倚著》｜喬‧瓦來茲（Joe Velez）

材料：石墨、彩色鉛筆、已上底色的油畫布

尺寸：81cm×61cm

用灰色的壓克力顏料作畫布底色

　　我喜歡用鉛筆在油畫布上作畫，布面紋理粗糙，能夠呈現出不同的畫面細節。畫《卡洛琳娜斜倚著》之前我先用灰色的壓克力顏料在油畫布上底色，之後快速構圖，確定比例作了些標記，依次畫人頭、身體、襯布、背景。對石墨素描部份滿意後再用彩色鉛筆畫亮部。

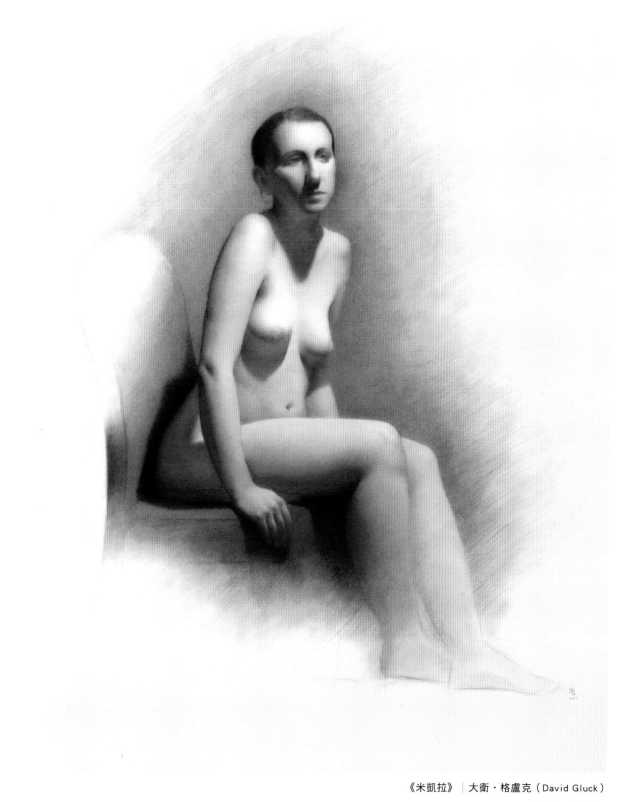

《米凱拉》│大衛‧格盧克（David Gluck）

材料：炭精鉛筆

尺寸：46cm×41cm

質感的對比凸顯了畫作

　　《米凱拉》是我在畫室裡根據真人模特兒所畫的；我畫她的這個姿勢長達12週，每週兩次，每次3小時。我以一種風格來修飾眼前的模特兒，那些鬆散的素描線條與光線所在區域並置在一起。畫面在美學上呈現出一種材質的比較，讓觀者明瞭這是一幅繪畫作品而非一幅攝影照片，而這一點有時寫實主義藝術家很難表現出來。

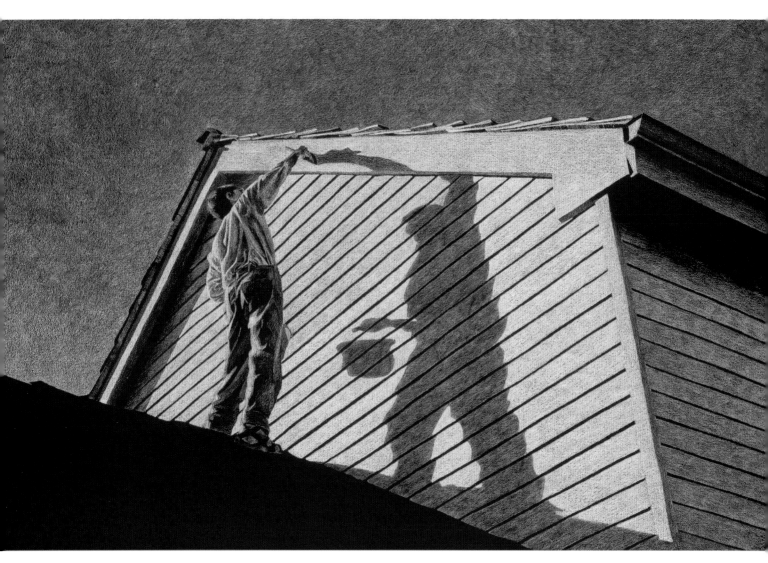

正在刷牆的夥伴 ｜ 帕梅拉・貝爾徹（Pamela Belcher）

材料：彩色鉛筆、黑色卡紙

尺寸：27cm×43cm

捕捉戲劇性的姿勢

　　我丈夫站在陡峭的屋頂上刷油漆，我看護著以防範他墜落。午後光線充足，我讓他別動，跑去拿了相機給他拍照。隨後，我在黑卡紙上完成了這幅作品，抓住了這富有戲劇性的場面，只用了幾支鉛筆淡淡地罩上一層顏色。黑卡紙不適用於大多數的繪畫創作，但有時可以加快作畫進度，令畫面顯出效果。

《周日的早餐》 ｜ 旺達・坎帕（Wanda Kemper）

材料：板上油畫

尺寸：28cm×36cm

捕捉轉瞬即逝的光影

　　12月裡的一個清晨，我丈夫吃早餐時，陽光灑進房間，我拍了這個瞬間並畫了幾張速寫。使用硬質畫板並作了暖白色的壓克力（Gesso）打底，在上面用油畫顏料勾勒出形象，先畫暗部，再畫中間層次，最後留白作亮部，用乾筆擦出高光。重現這樣一處溫馨的場景我花了3個小時。

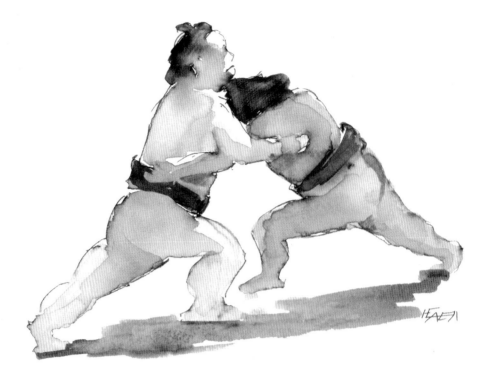

《相撲系列賽#9》｜海倫・C・埃爾（Helen C. Iaea）

材料：鋼筆、墨水、水彩、水彩紙

尺寸：17cm×22cm

可以看著電視來速寫

　　我喜歡用鋼筆蘸墨水速寫，而且旁邊總是放著調色盤。我十分熱衷於看相撲比賽，並在速寫簿中描繪出相撲選手的主要形體特徵，不久之後改用水彩簿再畫一次。用鋼筆墨水保留下作畫痕迹，還包括我對形體的研究，使畫面呈現出趣味性。

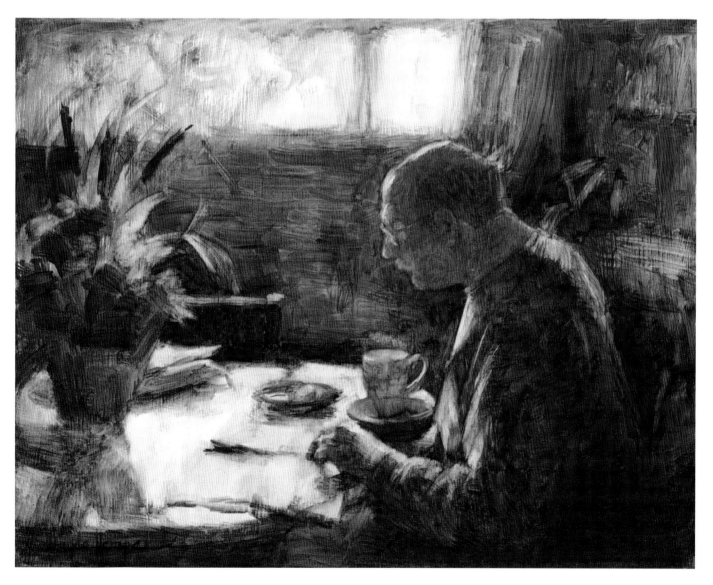

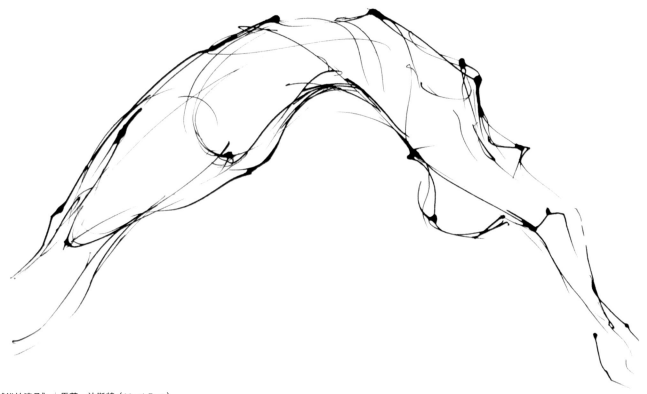

《雜技演員》│馬蒂・法斯特（Marti Fast）

材料：墨水

尺寸：46cm×61cm

揮舞手臂來畫出造型

　　《雜技演員》這幅圖是根據一位普拉提練習者所做的動作而畫的。我在凳子上墊上泡棉，她下腰5分鐘，同時我用筆蘸墨水作速寫；我抬起肘部，帶動肩部畫出這個拱形的人物姿勢。起筆時的那些墨點能夠準確地記錄下對象的骨骼位置。

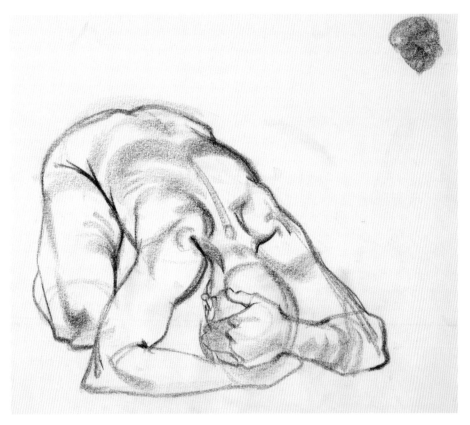

跪著的男人│保羅・R・亞歷山大（Paul R. Alexander）

材料：蠟筆

尺寸：18cm×22cm

一筆勾勒，不作塗改

　　這幅畫繪於工作室裡，為25分鐘的模特寫生作品，沒有經過塗改，一次繪成。先輕輕地畫出草稿，再不斷加深線條，刻畫形體特徵。

《舞者I：疲乏的雙腳》│馬蒂·法斯特（Marti Fast）

材料：墨水

尺寸：43cm×28cm

不好用的繪畫工具同樣有用

我喜歡畫人物姿勢，《舞者I》的畫中人工作起來十分投入，之後會坐下休息5分鐘。畫面上的那些陰影是用自製筆刷繪成的，這種筆難以使用，但能迫使我關注作畫過程中所發生的一切。

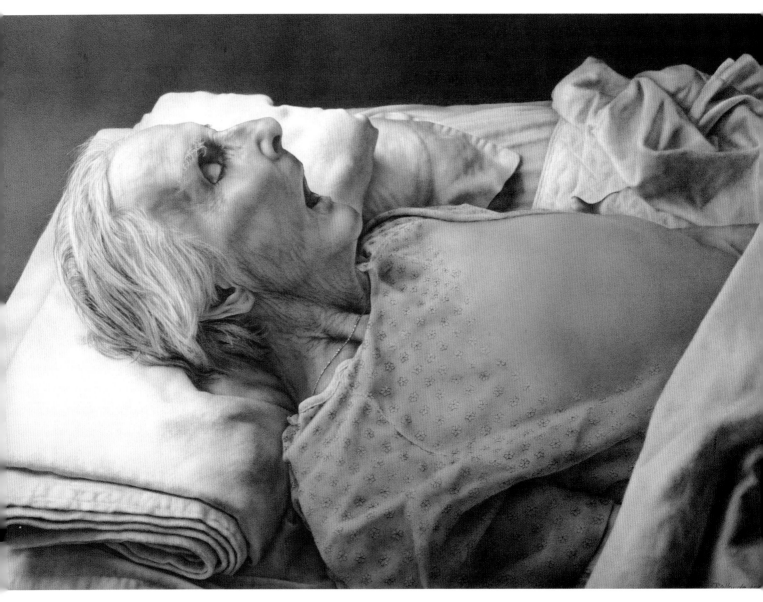

《再見，媽媽》│簡維亞‧羅蘭德(Janvier Rollande)

材料：石墨、畫紙

尺寸：26cm×36cm

透過畫畫來瞭解自己的感受

　　創作《再見，媽媽》這幅圖所用的繪畫技法與本書第15頁上所描述的作畫步驟相似。我在媽媽臨終前記錄下這一刻從而能夠接受這個事實，作畫這種方式通常能夠讓我深刻理解對方，並領會自我的感受。

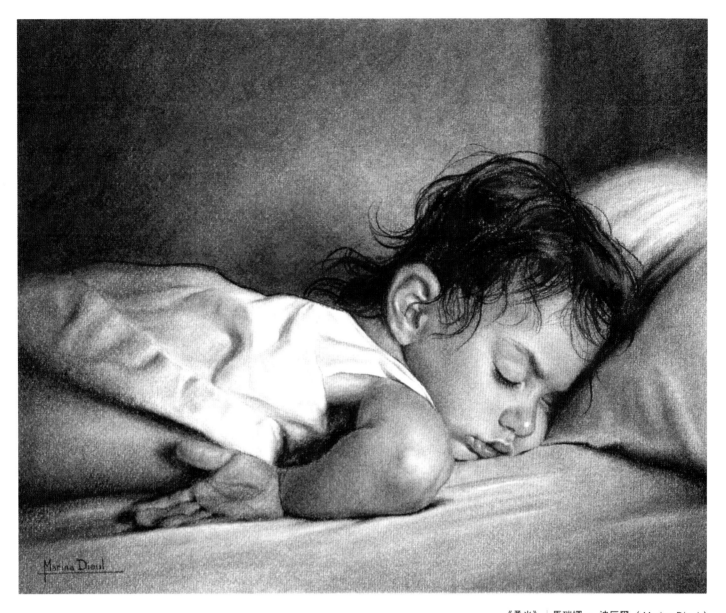

《桑米》｜馬瑞娜 · 迪厄爾（Marina Dieul）

材料：炭筆

尺寸：30cm×41cm

在畫面上你所關注的地方加強對比

　　這件作品畫的是一種孩童的睡態，脆弱、安然，雖然我想讓畫面呈現幾處高光亮點，但是還是想讓畫面效果顯得平和舒緩。大面積鋪開的明暗色調令構圖得當，在我所關注的孩童臉部加強對比，從大處著手，小處再慢慢刻畫。多次使用其他繪畫工具，例如橡皮等等，隨著繪畫的深入，我意識到邊緣線要越來越柔和且畫得到位。

我所表現的光線十分柔和且幾乎是正面光。在昏暗的室內暖色氛圍之
中，光線會迅速變暗，我就想到要增亮幾處高光。
　　── 馬瑞娜·迪厄爾

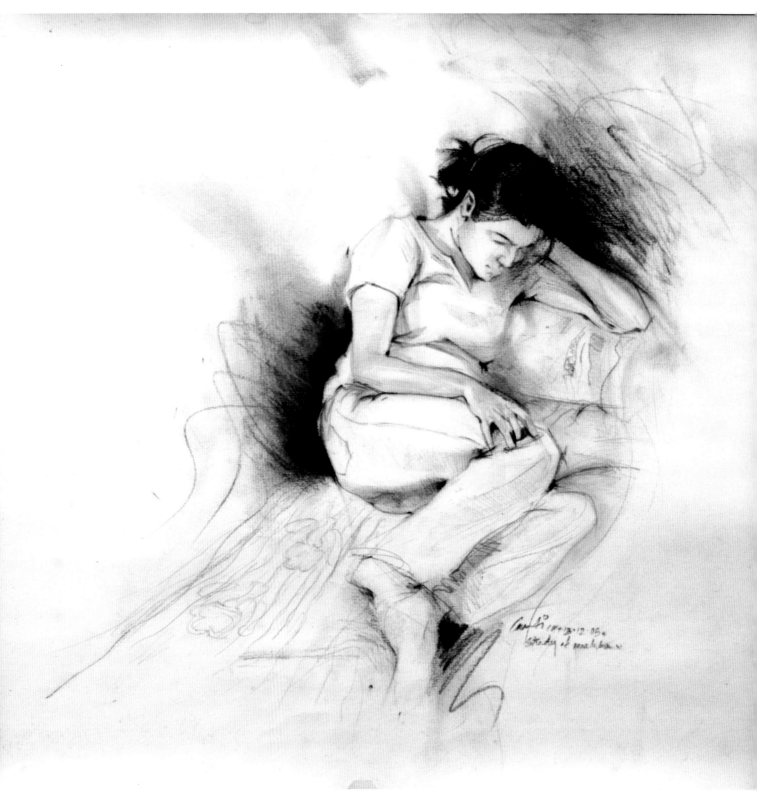

《穆克塔在閱讀》│阿迪亞 · 史萊克（Aditya Shirke）

材料：炭筆、卡紙

尺寸：36cm×38cm

先畫出比例

　　這幅畫在工作室裡完成，先用2B鉛筆仔細地畫出整個人體的比例，再用炭條、炭精筆深入表現人物的細節。畫中人穆克塔 · 阿萬查特（Mukta Avachat）也是一位藝術家。

《她之所愛》 │安妮·查多克(Anne Chaddock)

材料：鉛筆

尺寸：10cm×10cm

發揮你的想像力

這幅作品是我在畫室裡動用想像力完成的。我先用4B鉛筆開始描畫，繪畫題材就在眼前生成了。我希望它能夠超越畫面形象的邊際，觀眾越過它能夠看到更多。畫紙上反覆畫線之處色彩最濃重，最亮處則用橡皮提亮。整個作畫過程是在憑直覺創作。

《鋼琴邊的艾米麗》 │嵐·郝（Lane Hall）

材料：鉛筆

尺寸：20cm×28cm

別忽略了側筆的使用

艾米麗在教堂裡彈鋼琴，我便幫她畫了這幅5分鐘的速寫。畫中大部分的線條都由鉛筆的筆側繪成，其餘少數是用筆尖畫的。

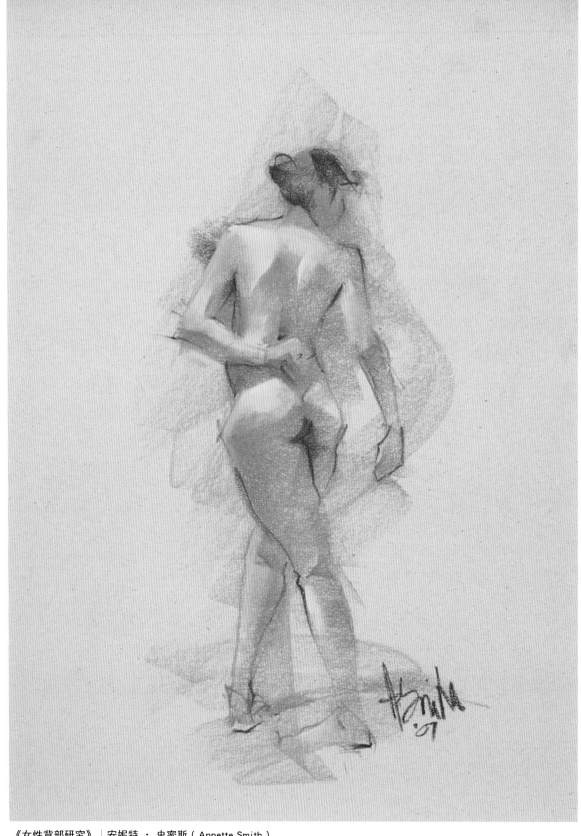

《女性背部研究》│安妮特‧史密斯（Annette Smith）

材料：粉彩筆、有色紙

尺寸：43cm×27cm

畫面空間中顯現的光與形

　　我畫人體著重在畫面空間中凸顯出光與形。我先用粉彩筆在有色紙上大膽掃出一些代表動勢的線條和簡潔的背景色，再用深褐色畫人體的大致結構及陰影。用粉彩筆的一側由深至淺地擦出明暗關係，保留高光，如果時間允許，我還會重畫某些部分，增加中間色調，畫出反光面。

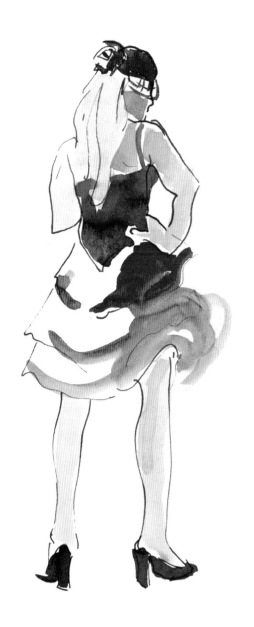

《舞者#1》｜南茜・J・伍爾夫（Nancy J. Wulff）

材料：簽字筆、水彩

尺寸：28cm×22cm

作畫如同流暢地舞動

　　繪畫就像是跳舞，動作要流暢、奔放，畫筆的運行軌迹跟隨舞者的動作以及我對她動勢的領會。這幅作品是在工作室裡寫生完成的，用簽字筆在一至二分鐘內繪出，再塗上幾處水彩來增強動勢。

《自由（畫畫時我有著怎樣的感受）》｜蘇珊・慕冉緹（Susan Muranty）

材料：修正液、黑色畫紙

尺寸：43cm×30cm

試著盲畫輪廓線

　　試著盲畫輪廓線（不看紙，快速地畫流暢的線條），這種方法能夠令速寫像是一種更自發的行為。看過一系列照片和速寫作品後，我用修正液在黑色紙張上畫出模特兒的人體造型，將每一處筆迹視為軀體上游弋的一絲光亮，溢出畫面空間。這樣作畫很有趣，可惜不能更改。人體上的那些光亮就像是我在盲畫時所感受到的激情。

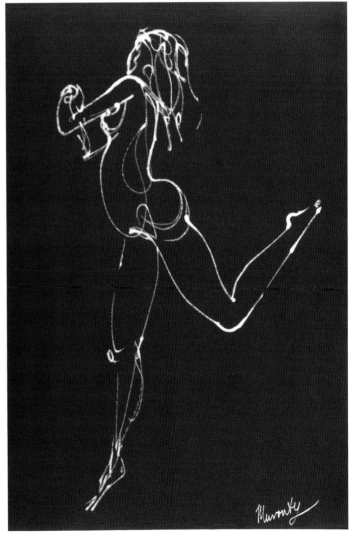

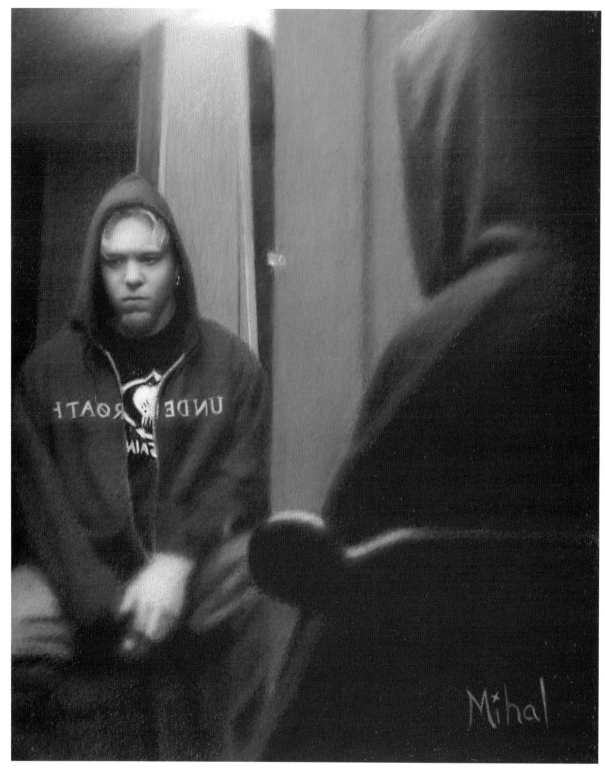

《鏡中人》 | 史蒂夫‧米哈爾（Steve Mihal）

材料：炭筆

尺寸：25cm×20cm

向內觀看優於向外觀察

　　起稿時我用線很輕，再慢慢整體加深色調，接著畫臉部以及畫面上的部分。握著炭筆作畫時改變用筆方向，畫面效果會顯得筆調豐富。鏡子於我而言是種隱喻，表達我向內窺視的慾望，捕捉鏡面反射物像之外的意義；自此，我能夠在繪畫中表露更多的情緒。畫面某些部分忽略放鬆，好讓觀眾聚焦於鏡中人的面容，我期望觀者能夠對於我是誰了解的更多。

《讓你的眼眸低垂》│約瑟夫・克羅恩（Joseph Crone）

材料：用彩色鉛筆在醋酸纖維製品的毛面上作畫

尺寸：28cm×53cm

探索情緒中堅韌的一面

運用照片寫實主義的繪畫技法，我意在探索人類情緒中堅韌、不適宜的一面。使用Prismacolor Verithin牌彩色鉛筆在醋酸纖維製品的毛面上塗繪，這樣可以令畫面效果產生縱深感。我用追求完美主義的畫法重現照片上的景象，力圖捕捉那引人深思的一刻。

《艾米麗在閱讀》│杰伊・史萊辛格（Jaye Schlesinger）

材料：炭條、石墨、炭精筆

尺寸：30cm×30cm

忽略頭部刻畫來表現一種常見的狀態

創作《艾米麗在閱讀》的靈感源于我給女兒拍的一張照片。灑落在身體上的光線產生了一種氛圍，于是成了我畫面的主要表現對象，我忽略頭部的描繪，想以這種具有象徵意味的姿勢來表明人們通常會有的一種放鬆的閱讀狀態。我用炭精筆一遍遍慢慢地加深畫面，用炭筆加強暗部，用筆芯較硬的鉛筆畫最亮的部分。

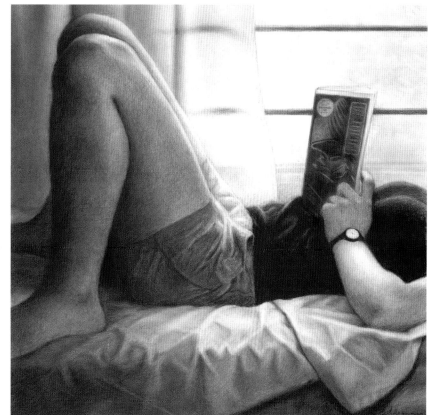

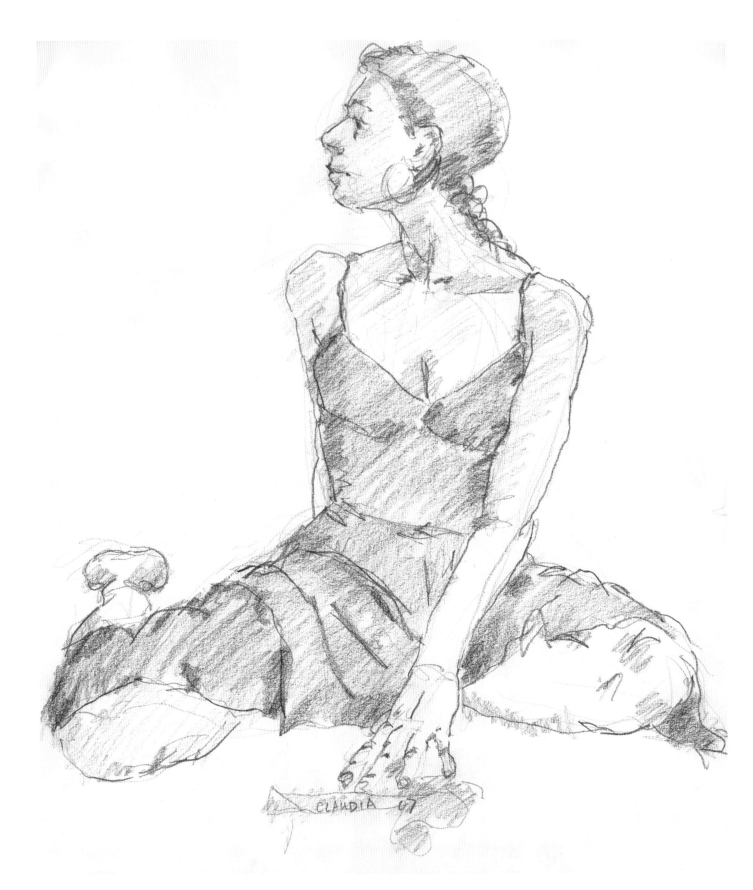

《克勞迪婭#1》｜詹姆斯 · G · 米克斯（James G. Meeks）

材料：石墨

尺寸：43cm×36cm

動態速寫無需太多的測量

　　這幅畫是在工作室裡對著模特寫生20分鐘完成的，沒有經過大量的測量就快速地表現出人體的主要動態，意在呈現某種具有表現性的特質而非像與不像，比例對與不對。

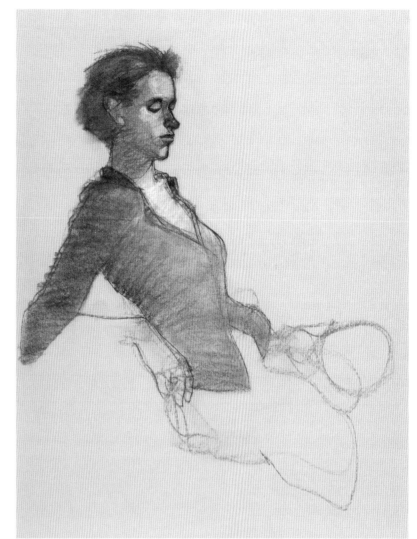

《塔娜》│喬治‧湯普森(George Thompson)

材料：炭筆、有色畫紙

尺寸：61cm×46cm

結合速寫與刻畫描寫

《塔娜》是在寫生課上完成的。模特兒的這個姿勢擺了20分鐘，我快速地畫下她的體態，隨後在其餘部分增補上形體。那些由寫生而成的人體造型並非符合比例，但我仍然十分喜歡。經常地畫些20分鐘以內的人體姿勢速寫能令自己的作品更加生動 。

《伊南娜》│康妮‧赫伯格（Connie Herberg）

材料：康特筆

尺寸：36cm×36cm

快速寫生所需要的媒材

這是一幅15分鐘完成的寫生作品，使用康特筆(Conte)在Domtar牌130磅重的無酸紙上繪成。我寫生時經常用到這些媒材，用它們作畫視覺效果極佳，運用康特筆的筆腹或者邊緣畫線就可塗出陰影和外輪廓線。

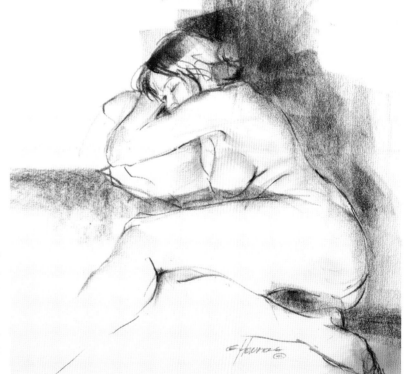

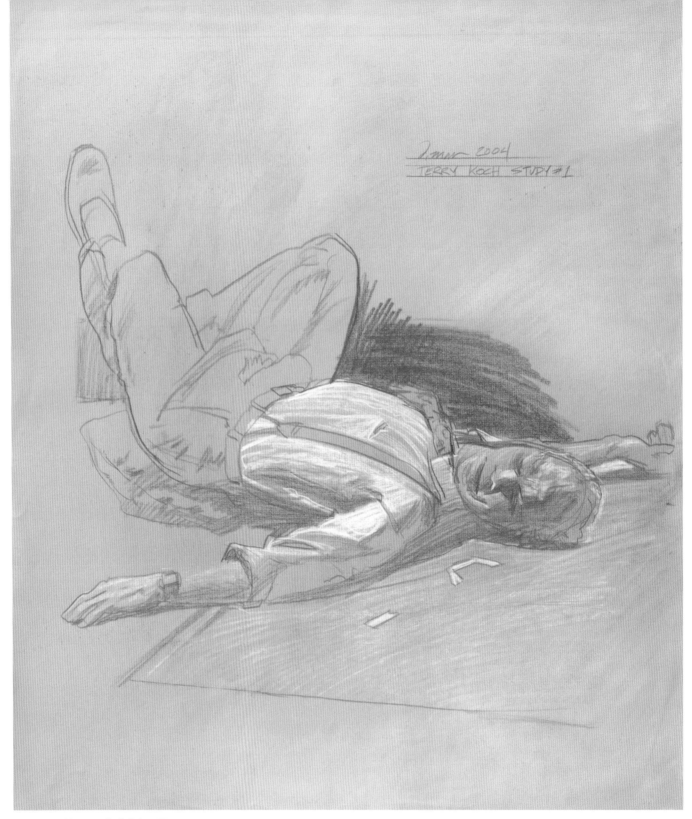

《特里‧科赫課題#1》 | 大衛‧馬(David Mar)

材料：石墨、白色鉛筆、黃褐色畫紙

尺寸：60cm×48cm

從頭部開始

　　這幅畫是我在舊金山藝術學院開的工作室裡完成的。模特兒的這個姿勢擺了僅僅20分鐘，而我所用的繪畫技法使得整張作品比往常的看起來視覺效果更活潑；我從模特的頭部開始表現他的形象，由此來測量頭與整個身長的比例。這個模特兒很友善地又給了我90分鐘時間，我則換了一支白色色鉛筆上色並修飾背景色。

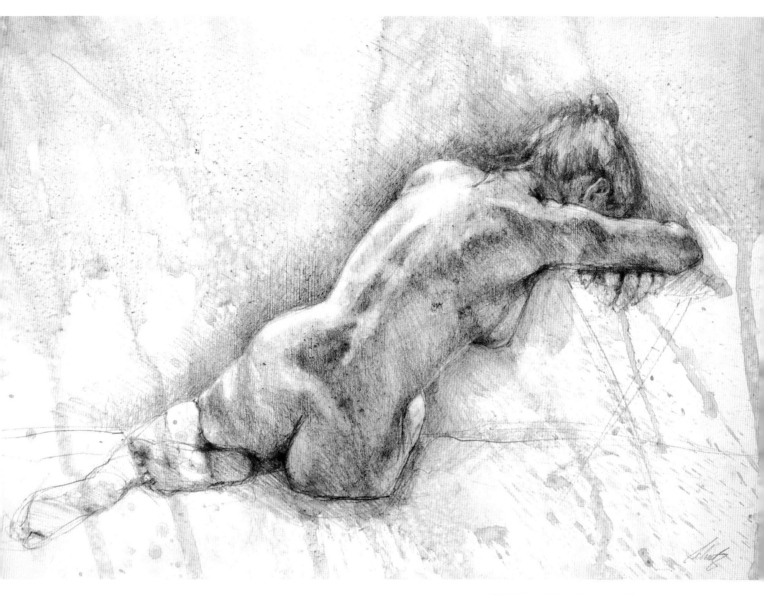

《傾斜的女人體》｜蘇西・舒爾茨（Suzy Schultz）

材料：水彩顏料、石墨、水彩紙

尺寸：38cm×51cm

有時間限制證明是有用的

　　我展開一張水彩畫紙，上一層底色後再潑濺上水彩；隨後，將它帶至畫室開始作畫。我喜歡模特兒擺出的這個姿勢，並試圖捕捉她若有所思的心緒。我喜歡畫面上部分留白，與那些完全畫完整的局部形成鮮明的對比。寫生的侷限在於時間有限制，當模特兒結束工作後，我的創作也必須同時完成。

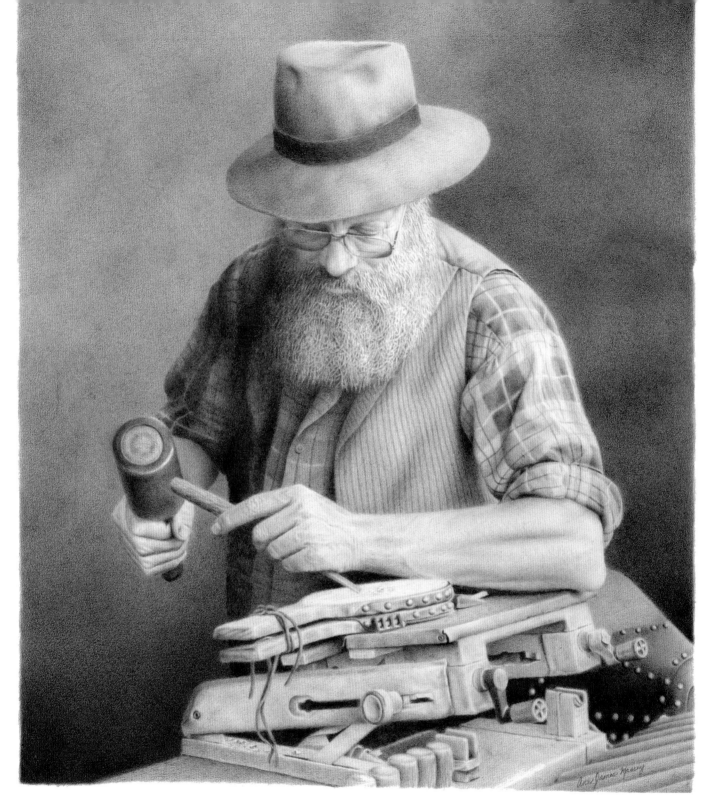

《木匠》｜安・詹姆斯・梅西（Ann James Massey）

材料：在有光滑的紙上用黑色鉛筆作畫

尺寸：30cm×24cm

不使用橡皮擦的多層描寫

　　創作這幅《木匠》的靈感源於為一個打造銀幣的工匠拍的一張照片。首先，在描圖紙上畫速寫，定下構圖、比例和尺寸，其次，附上一張描圖紙勾勒出一個清晰的造型；接著，畫上重要的細節。將最後一張畫稿轉印到有光澤的畫紙上，輕輕地塗上50層明暗調子，要用削得像針頭一般細的黑色彩色鉛筆畫且不能用橡皮擦。最後，在光影穿插的局部刻畫鬍鬚。

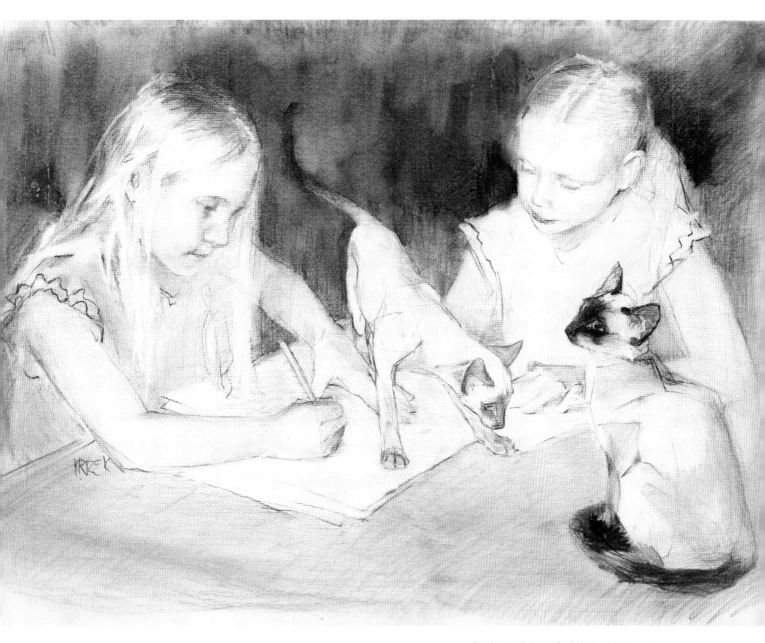

《埃米里和邁克卡拉》 | 唐納・科爾澤克(Donna Krizek)

材料：炭筆、直紋紙

尺寸：46cm×61cm

給放學後的她倆畫像

以上這幅作品是受人委托而畫的；放學後的兩個小女孩和她們的貓咪在一起，這幅景象成了我幾週以來每週二、週三的創作題材。我畫畫時那隻貓總是到處遊蕩，可能是我筆尖在紙上摩擦的聲音吸引牠走近我。女孩們在我畫畫時同我說笑逗趣，這簡直讓我重回12歲。

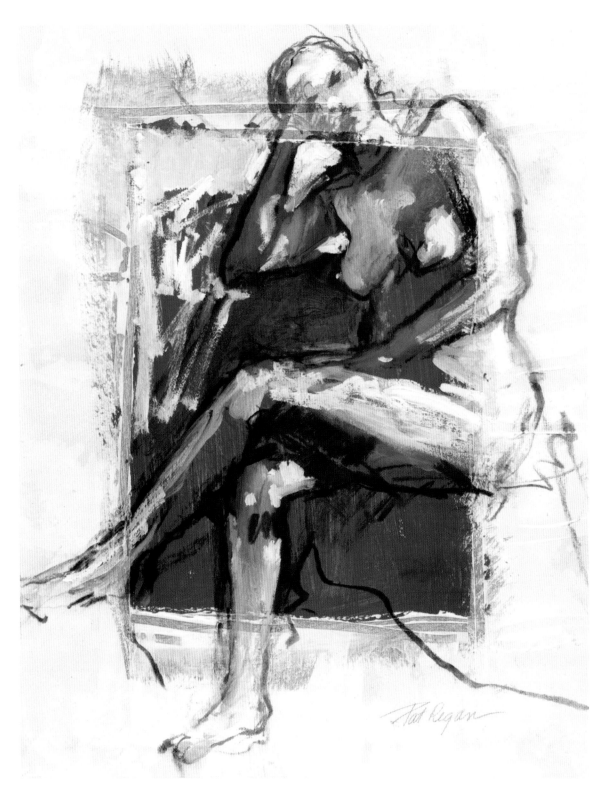

《受困》｜帕特·里根（Pat Regan）

材料：不透明水彩、炭筆、有色紙

尺寸：28cm×22cm

讓畫面有設計感

　　寫生讓我注重觀察人與人之間肢體語言存在的細微差別。首先使用水彩試畫出水性底稿，畫面中間位置上的人物是用瑞士卡達筆多次繪成的，那些線條能夠表明我對人體動勢與體態的研究感悟。創作《受困》時，我用了一張信用卡來蘸取壓克力顏料塗抹在紙上，隨後再用乾或濕的繪畫媒材勾勒出整個人體造型。炭筆與水彩顏料的結合使用令畫面效果看上去很有畫意，模特兒的體態真正成了我畫面表現的重點。

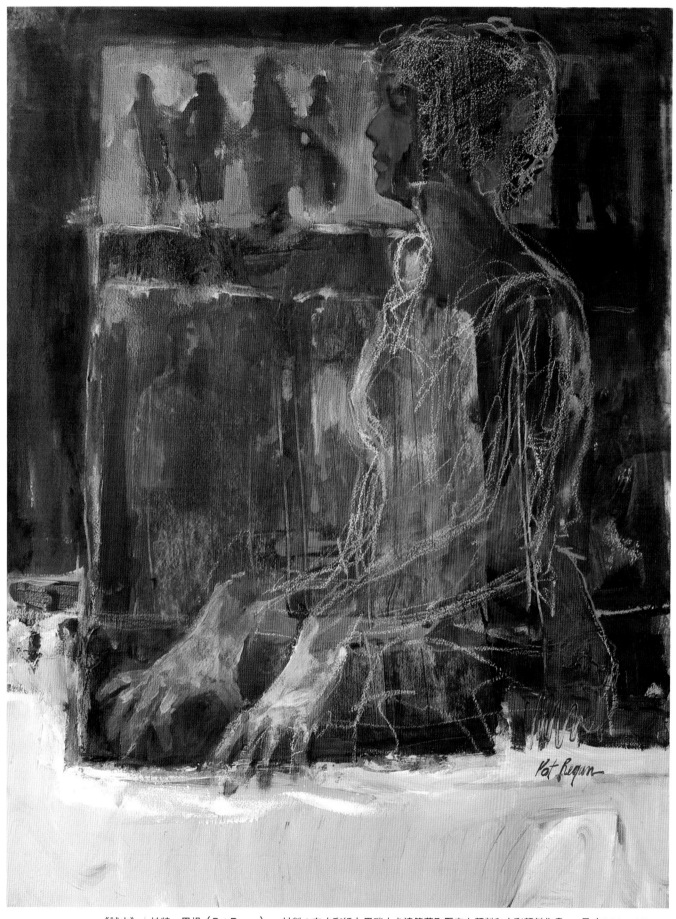

《試水》｜帕特・里根（Pat Regan）　材料：在水彩紙上用瑞士卡達筆蘸取壓克力顏料和水彩顏料作畫　尺寸：76cm×51cm

風景畫

"ROADHOUSE"
BEACH-NUTS

GETZ '01

《旅館》 │敦‧蓋茨（Don Getz）

材料：黑色針管筆

尺寸：13cm×18cm

試一試黑色針管筆

　　這些速寫都是以櫻花牌黑色針管筆使用永久性墨水畫的。我主要是以筆尖作畫，畫出的線條粗細有變化是由於筆壓輕重的不同。此外，我選用的是150磅帶有粗糙表面的碎布繪圖紙。10到15分鐘完成一幅現場寫生作品，畫面中的形象精簡到我認為足以表達自己的作畫意圖即可。看起來隨意的筆觸實則是為了表現那些景物生長的動勢。我認為畫畫是要表現畫面中的圖像，而非刻畫現實中具體的物象。

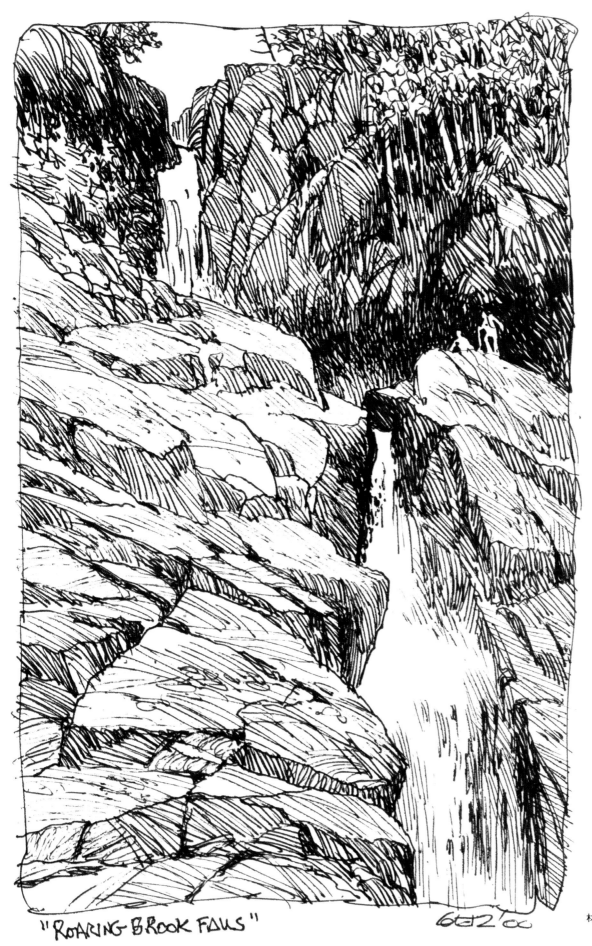

"ROARING BROOK FALLS"

GETZ '00

《咆哮的布魯克瀑布》
敦·蓋茨（Don Getz）
材料：用黑色針管筆作畫
尺寸：25cm×18cm

《中國湖南鳳凰古城》｜D‧馬特森（D. Matzen）

材料：石版畫

尺寸：感光底片23cm×30cm 、圖像19cm×25cm

將你的草圖變成印刷品

　　我參考了自己在中國時拍的照片並在紙上畫了一張初稿，隨後將稿子放在一張輕薄的高分子薄膜下；這塊膜是半透明的，透過它能看到草圖。繼續用三福牌中號氈毛麥克筆刻畫細節，完成繪製步驟後，就要將這塊膜用阿拉伯膠黏起來，再用潮濕的海綿來回擦拭後上墨。我選用的是里夫斯（Rives）BFK 厚重的影印紙。墨能夠很好地附著在用(Shariepen)記號筆劃的圖形上。

那裡正下著一場滂沱大雨，因而色調上無強烈
的對比。我畫這處場景是單純用線在塑形，主
要表現肌理效果，作畫時有些難度。

——D‧馬特森

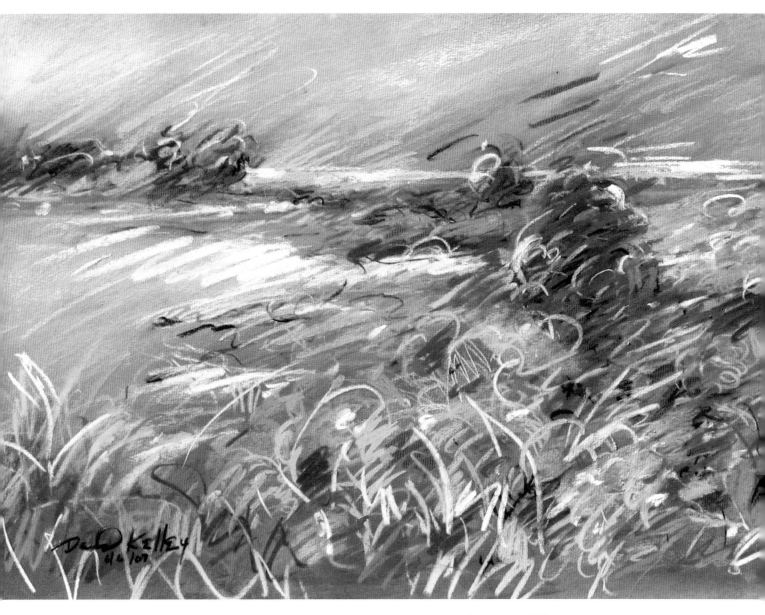

《風中的綠色池塘》 | 大衛・F・凱利（David F. Kelley）

材料：色粉筆、砂紙

尺寸：28cm×43cm

變化的外在條件迫使你更快地作畫

　　眼前的這幅作品是有參考的，原作是我用色粉筆在康松紙上畫的。當時天稍晚，風在吹，雲和光線都變化得很快，只留給我很少的時間來完成現場寫生。我很喜歡在這種瞬息萬變的客觀條件下作畫，因為這是種挑戰，需要我迅速捕捉場景中的動態美感。隨後寫生完成就可用作今後的創作素材；回到畫室直接在此基礎上深入地刻畫，會產生更豐富的表現形式。

光和影讓我們看清物象，同樣，明暗調子中描
繪光感的筆觸、形狀同樣呈現著藝術。
　　　　——大衛・F・凱利

《沼澤地——密西西比河格爾夫波特》│麥克・艾倫・麥圭爾（Michael Allen McGuire）

材料：木炭條

尺寸：46cm×61cm

《俄亥俄州里斯偶皮里斯的穀倉》│麥克・艾倫・麥圭爾
（Michael Allen McGuire）

材料：氈筆

尺寸：46cm×61cm

有了畫板，就能去旅行

　　我開車在美國窮鄉僻壤的小路上，經常停車後架起法國製的畫架，奮筆疾書似的畫素描。先用毛氈筆在灰色卡紙上嘗試各種構圖，隨後用炭精條或鉛筆在46cm× 61cm的棉漿紙上作畫。我邊畫邊構思，主要抓住場景表現的實質，所以忠於形象的塑造，加深強烈對比的明暗調子，刻畫重複出現的紋理圖案。畫穀倉是為今後的一張水彩創作做準備，而《沼澤地》則是為了油畫創作。

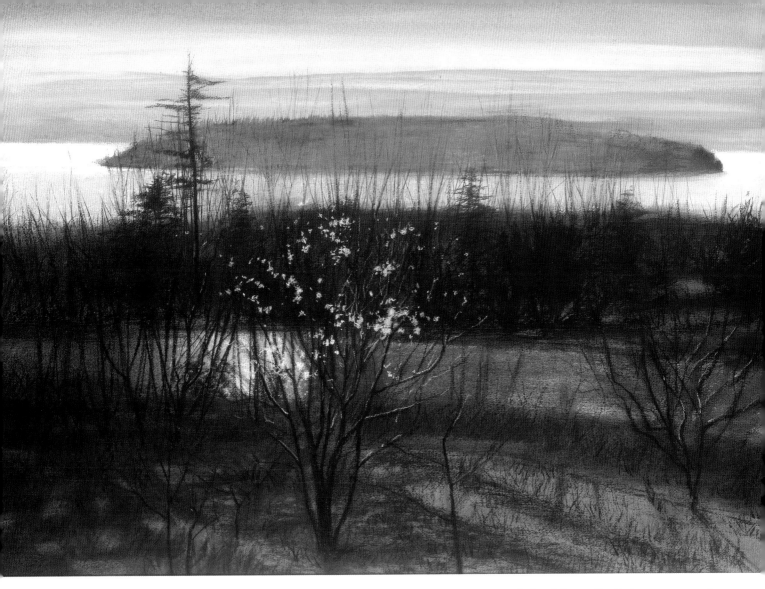

《二月的風景》｜伊萊恩‧L‧巴西特（Elaine L. Bassett）

材料：用炭筆、黑白兩色的粉彩筆作畫於暖色調不透水彩底色的畫紙

尺寸：53cm×73cm

用不透明水彩的灰色、白色和藍色來表現冬日的光線

《二月的風景》其背景部分來自於我對太平洋西部風光的回憶和想像。我參考了速寫和攝影作品來畫樹的造型。選用不透明水彩中的灰色、白色和藍色來模擬冬日裡光線的色彩及其帶給人們的感受，待塗繪上的顏料乾燥後，我改用炭筆和粉彩筆來勾勒前景中的樹欉及其向後延伸的深色田地。最後再用粉彩筆勾勒出畫面中的強光部分。

《蒙塔特海港》｜瑪麗・安・亨德森（Mary Ann Henderson）

材料：水彩顏料、墨水

尺寸：18cm×51cm

《燈塔》｜瑪麗・安・亨德森（Mary Ann Henderson）

材料：水彩顏料、墨水

尺寸：23cm×30cm

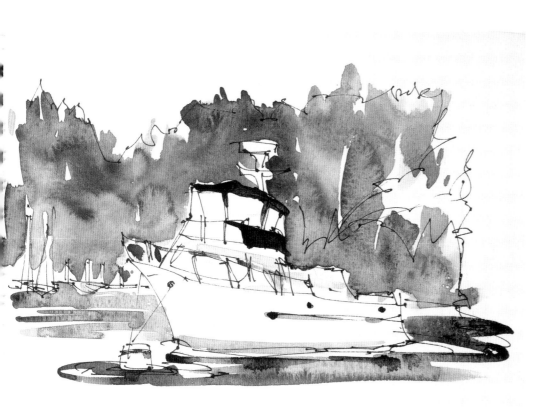

8·26
STAIR TO THE BEACH.
- HIGH TIDE -

《漲潮》｜瑪麗·安·亨德森（Mary Ann Henderson）

材料：水彩顏料、墨水

尺寸：23cm×30cm

利用速寫簿

　　翻閱速寫簿可以讓我在短短15或20分鐘內沉浸在畫面風光中，直到外界閃爍的光影和其他有趣的景象分散了我的注意力。為了更快地使畫面顯出效果，我不用鉛筆打稿，而是直接用淡墨勾勒，當筆尖碰到紙面，色彩會立刻暈染開，帶給我很多驚喜，隨後用畫筆塗上色塊，供今後創作時參考配色。

《遠離人世》│約瑟夫・羅茨（Joseph Lotz）
材料：彩色鉛筆、布里斯托紙版
尺寸：38cm×56cm

將毫無關聯的視覺元素並置

　　我在旅途中拍了很多引人注目的景物，回到畫室後篩選照片，準備重新創作。將那些分散零碎的元素整合在一幅畫中。這艘破舊的船停靠在薩凡納船塢中，海岸線位於佛羅里達東北部的海灘，棕櫚樹拍攝於其它地方。

　　我先用2號鉛筆輕輕地勾畫出外輪廓線，注重整體構圖和形象比例關係。因為我是個左撇子，所以使用水性色鉛筆時要從畫面右側開始縱向畫線塗色。為了得到預想中的畫面效果，我利用了很多繪畫技巧，如畫面中的灘沙是用深灰色以畫圈的節奏快速塗上的，《流浪者》中的深色背景是用畫筆蘸取一點無味的稀釋劑混合在黑色彩色鉛筆所塗抹的色塊上，我盡力地使整幅畫看上去黑白灰調子豐富。

《流浪者》
約瑟夫・羅茨（Joseph Lotz）
材料：彩色鉛筆、布里斯托紙版
尺寸：56cm×38cm

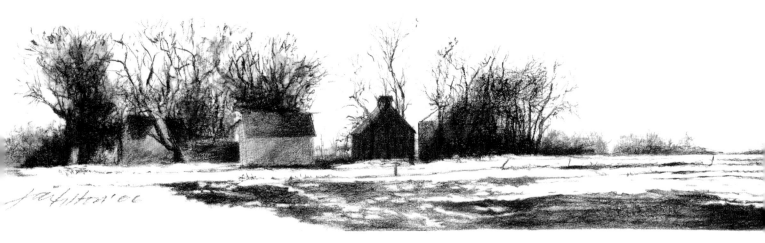

《日曆之愛荷華州》│雅克‧提爾頓(Jac Tilton)

材料：炭棒、炭筆、石墨

尺寸：9cm×25cm

在灰色中找到合適的色調範圍

　　我開車駛入愛荷華州的一座鄉村，色彩對比強烈的雪景、天空、黑土地、樹木、房屋令我眼前一亮。如果只用石墨難以畫出畫面所需的明暗調子和黑白對比，所以我還另外用了炭棒、炭筆。在石墨表面上不容易加上炭筆、炭棒，要三項媒材配合使用，對我還說是個挑戰。

《希臘那付林市中心日出景象》│勞林‧麥克拉肯（Laurin McCracken）

材料：烏賊墨水

尺寸：23cm×15cm

將它們畫下來是最好的留念方式

　　我與一群水彩畫家去希臘旅遊了一週。那付林(Napflion)是位於伯羅奔尼撒(Peloponnesus)半島的一個充滿義大利風情的小村子。當時我坐在那兒點了一杯濃咖啡，眼前的廣場兩側佇立著兩棟大樓。我隨後拿出速寫簿，用一支針管鋼筆繪出眼前這落日餘輝的一幕。午後，光線逐漸減弱，毗鄰的建築陰影色彩也暗沉起來，遠山中的景象吸引了我的目光，我想將它們畫下來是最好的留念方式。

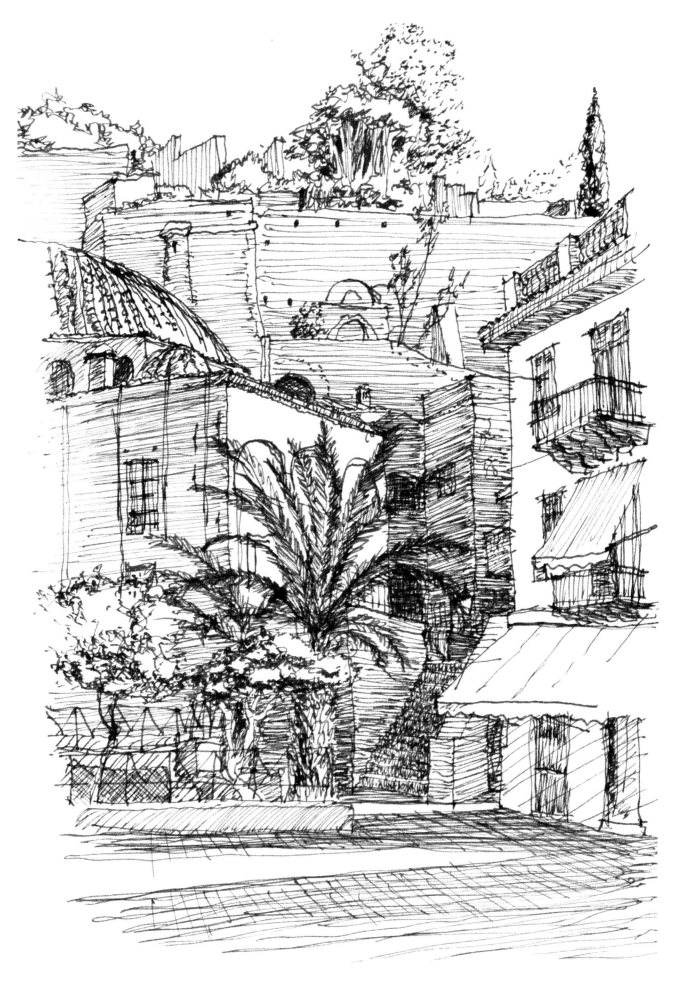

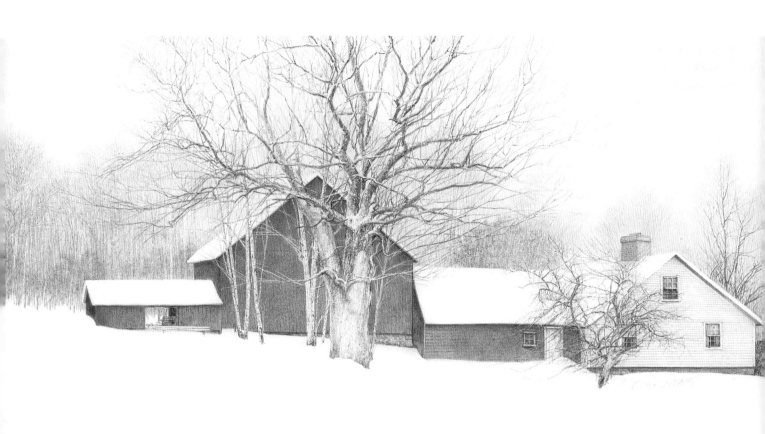

《渡過冬日》｜道格拉斯·吉列（Douglas Gillette）

材料：銀色的彩色鉛筆、石膏板

尺寸：30cm×46cm

當地建築風格引發創作興趣

　　新英格蘭的鄉村建築經常被視為一系列相互關聯的建築物。當地人通常把它們叫作"大屋、小屋、後屋、穀倉"。我對這種建築風格很痴迷，拍過很多照片、畫了好多圖，於是就有了眼前的這幅用彩色鉛筆處理的畫作。我會仔細地觀察連接每棟樓房的點與面，隨後用線勾勒出來，再用一支削成2釐米尖的純銀色彩色鉛筆在石膏板上塗色。混塗不同彩色鉛筆的顏色可以柔和整幅畫面的調子，使之隱隱地透出青色與褐色。

我創作《渡過冬日》時費了大量的時間用來思考大自然中光線的作用，光影如何推遠畫面中的景物。這種帶有反思性的分析會令我畫出栩栩如生的景象。　——道格拉斯·吉列

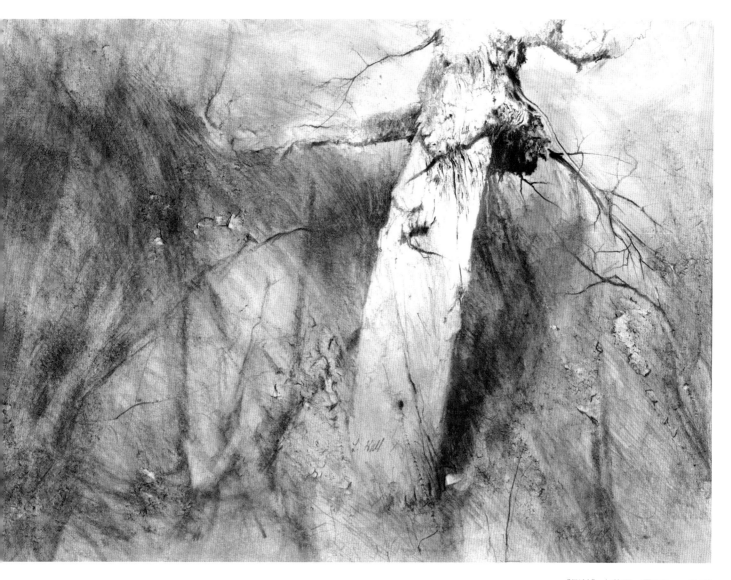

《撕扯》| 萊恩・霍爾(Lane Hall)

材料：鉛筆

尺寸：20cm×28cm

用橡皮擦出亮部

　　我經常在遠足時隨身帶本速寫簿，於是就作了這麼一幅畫。單用線條來勾勒出畫面上的視覺中心，並逐漸繪出更具體的細節。大面積的黑是我以側筆的方式平塗出來並用筆頭抹開的，而大片的亮部則是用橡皮擦出來的。這樣看上去像是某些大自然中有著趣味造型和豐富肌理的景物。旅行途中，我每天也至少畫一幅速寫。

光和影的強烈對比是我關注的焦點，加入中間調子後的視覺效果令我更加堅定這點。——萊恩・霍爾

《虛擬的風景》 | 大衛・格魯克（David Gluck）

材料：石墨、白色粉筆、手工製有色紙

尺寸：10cm×20cm

透過抽象的形式設計來創作一幅風景畫

　　創作《虛擬的風景》是來自於我腦海中的想像。剛下筆時，我就畫了一張網格圖，線與線交錯呈弧形。於是，這幅作品呈現出抽象的構成，即使它的畫面形象仍取材於現實；我慢慢地在網格線上添加風景畫元素，試了很多次，慢慢地將畫面右側的圖形畫成重複出現的節奏並有相應的明暗調子。在觀賞整幅畫作時，視線將始終不停地游走在畫面中的各處。我認為在繪畫中融入設計構成的觀念，創作潛力將會得到極大的提升。

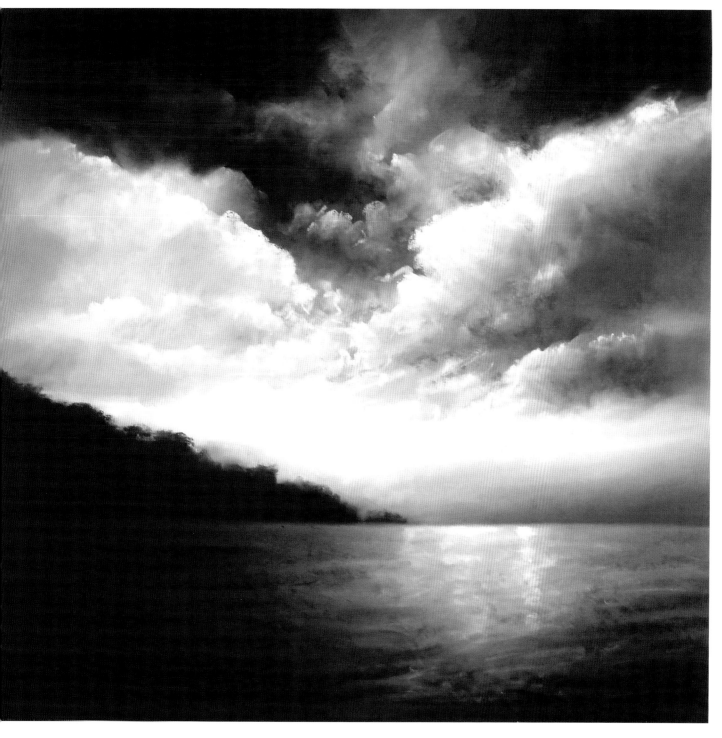

《夜晚的景象》 | 唐娜‧利文斯敦(Donna Levinstone)

材料：黑白粉彩

尺寸：76cm×76cm

試著用一支黑色粉彩筆和白色粉彩筆作畫

　　這幅畫的場景是虛構的，創作起來完全憑藉我的想像力。先用膠帶固定住畫紙，留出76釐米邊線，隨後，拿起一支黑色粉彩筆和一支白色粉彩筆開始創作《夜晚的景象》。我喜歡用由戴安‧湯森（Diane Townsend）自製的特大號粉彩筆。作畫時，我會用Winsor & Newton Art Guard保護我的雙手。一開始，我用最深的黑畫天空，用白色塗畫雲彩和近景，隨後就用棉紙擦拭畫面，將白色塊面分出更多的層次，這就像畫油畫調入松節油作畫一樣效果，畫面其餘部分由黑白兩色混合而成，著重以光和影來形成畫面氣氛。

靜物畫及其他

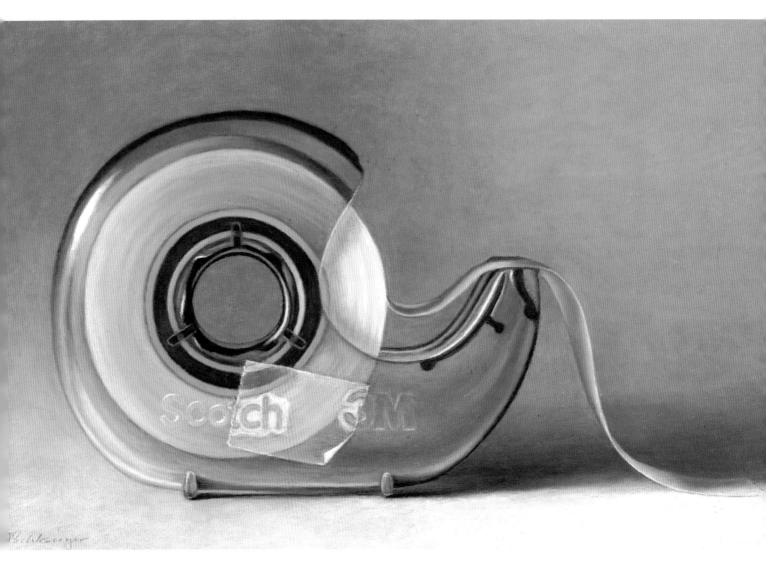

《膠帶台》｜杰伊‧施萊辛格（Jaye Schlesinger）

材料：砂卡紙、粉彩筆

尺寸：18cm×28cm

觀察平凡的事物

　　創作這些作品時，我對半透明和透明的物體產生了興趣並進而探索如何來表現這些事物。我直接邊觀察邊描繪，用幾處高光來凸顯對象的造型並形成一種優雅的的畫面氣氛。因此，使得對象具有明暗調子並與背景相區別。所用的媒材為德國粉彩鉛筆（CarbOthello）和英國得韵粉彩筆（Derwent pastel），它們使得畫面呈現細微的色彩變化。我邊畫邊增加白色高光點，形成了與畫面中間色調的對比。我喜歡引導觀眾觀察平日裡他們所忽略的物件。

《幾乎透明的包裝材料》│杰伊·施萊辛格（Jaye Schlesinger）

材料：砂卡紙、粉彩

尺寸：30cm×28cm

《羅布4》｜卡羅爾・庫默爾（Carol Kummer）

材料：康松紙、純氮炭筆

尺寸：30cm×56cm

傳統的對比測量

　　創作這幅畫採用了與視域中物象等大的觀察描繪方法。這種方法使得靜物對象和圖像表面仿佛扁平似的並排陳列。我以183公分的高度觀察這組靜物，視點落在它們的中心位置，這種繪畫方法在作畫過程中需要不斷地估量對象並對靜物組合中的個體有所比較。最初，我在康松紙上用純氮炭筆精細地畫出每個物件的外形，再慢慢地整體鋪上色調。完成這幅靜物畫用了25個小時。這些日常物件仿佛被籠罩在一種黑白灰光影下的神秘氣氛中，同樣這幅畫也具有極簡型風景畫的意味。《羅布4》是以羅布・安德森的名字命名的。在加州奧克蘭的經典寫實繪畫學校，是它教會了我這種觀察描繪的方法。

《第一條裙子》｜杰奎琳・霍茨・謝爾滋（Jacqueline Hoats Shields）

材料：石墨鉛筆

尺寸：32cm×20cm

研究如何表現亮色的材質

　　我在速寫簿上畫《第一條裙子》試著以一種繪畫性研究目的來作畫。隨著繪畫的深入，我感覺可以將它畫成一幅完整的創作。這件衣服是我小女兒嬰孩時期穿的衣服，我接受的挑戰是如何描繪出織物、羊毛布料、麻繩之間的不同材質。我大部分的創作都涉及如何在畫面空間中用明暗調子塑造立體空間感。整幅畫看起來像只淺口的盒子，保存著我們珍視的紀念品。

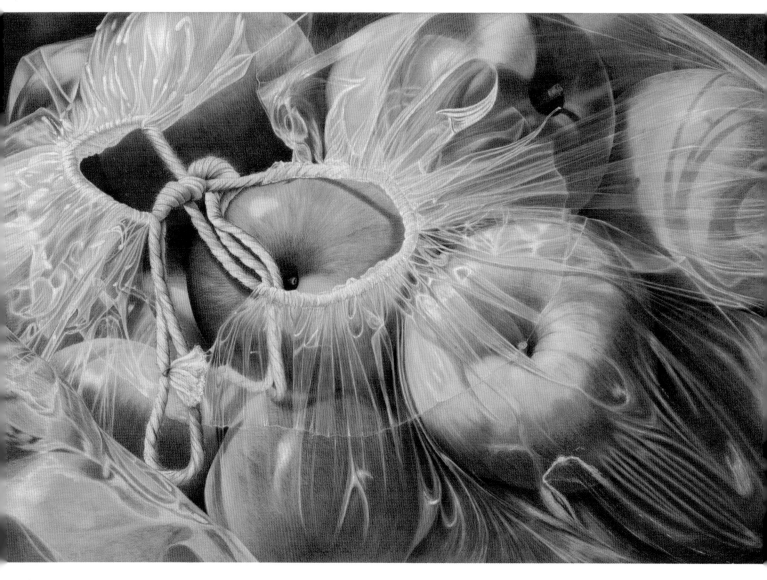

《隱秘》｜辛西婭・C・莫里斯（Cynthia C. Morris）

材料：彩色鉛筆、淺綠色襯板

尺寸：41cm×61cm

為統一顏色而使用有色襯版

　　對著我從農果集市上拍到的照片創作，我直接在一張無光澤的紙上畫了許多顆蘋果。這張紙的色澤略帶些淺綠色，正匹配我的繪畫主題。隨後，我開始一層一層地覆蓋顏色，從亮畫到暗，並沒有擦拭、提亮畫面。我還畫了很多看上去抽象的形和色來表現出袋子上的褶痕。其餘被蘋果撐開的塑膠袋面我以炫彩的條紋來刻畫。我喜歡用幾何形來突顯蘋果表面的顏色與塑膠袋紋理透疊在一起所產生的對比效果。

光與影的形式感會使畫面產生縱深度，立體感。

——辛西婭・C・莫里斯

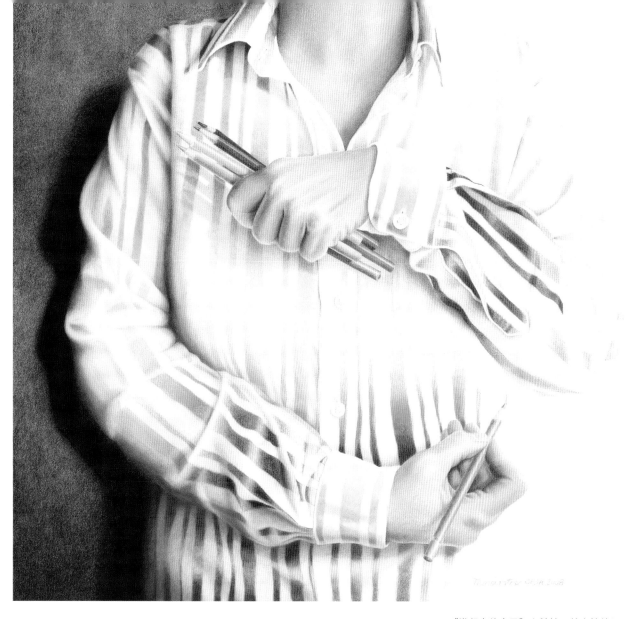

《進行中的自己》 | 希拉‧特多拉特(Sheila Theodoratos)

材料：彩色鉛筆、繪畫紙

尺寸：46cm×51cm

用奇思妙想來象徵自己的性格特點

　　我在打草稿，畫一幅自畫像時，突然有個念頭閃過腦海。我立刻畫出自己剛才感受到的色彩並試擬了幾個題目。經常參考照片作畫能讓我不斷完善畫面構圖，釐清作畫思路。整個作畫過程中，我仔細地預留出畫面中的亮部與未畫完的畫面局部，這用來象徵未來發展的各種可能性。畫面上的彩色條紋象徵著記憶塑造我的過去並構劃著我的未來；這些條紋有些看上去緊密相連、生動活潑，有些則斷斷續續、色彩暗沉。我的整個身形漸漸地隱在黑暗中，令這幅畫多了一份虛無感，畢竟我們自身都還在不斷地成長。

《法國灰》│蘇珊‧C‧達米科(Susan C.D' Amico)

材料：彩色鉛色、黑色畫紙

尺寸：28cm×38cm

畫紙底色奠定了畫面的氣氛

　　這組景物放置在窗前，窗外光線灑向桌面，我立即拍了張照，很喜歡眼前的這幅場景，可惜一時想不出以何種媒材來描繪我所要表現的憂鬱沉寂的畫面氣氛。幾年後，我完成了一幅肖像畫創作，是用Prismacdor鉛筆在黑色畫紙上繪成的。於是，我才鼓足勇氣開始描繪這組靜物。先用白色彩色鉛筆將它們仔仔細細地勾勒在黑色畫紙上，之後開始塗陰影和背景色。因為上了好幾遍色彩，所以各種顏色混合在一起的塊面看來層次很豐富；亮部刻畫也採用了相似的上色技巧。根據寫實主義需要，我在畫色彩過渡層次時十分小心，因為是畫在黑底子上的，所以最亮的畫面局部看起來光影很微妙，也正契合我原本設想的畫面氣氛。

《穿越目的地》 | 史蒂夫・維爾達(Steve Wilda)

材料：在繪畫用纖維紙上用鉛筆作畫

尺寸：43cm×60cm

善用鉛筆尖

　　我畫面中的題材有著陳舊的外形，其破損的零件對我而言有著濃厚的刻畫興趣。於是，我在畫室裡花了近兩個月的時間完成了這幅創作。我試用各種不同的鉛筆芯，有用來一層層疊加顏色，有整個色塊塗抹；總之，每塊畫面區域都應刻畫出細節並有相應的明暗調子，一氣呵成地畫完以免再作大的變動。雖然我是任意的組合畫面中的元素，但這幅場景要畫得真像是在生活環境中的一個角落。

沿著屋頂輪廓線創造色調的亮與暗

區分景像的正負形。——史蒂夫・維爾達

《玩筆觸》｜愛麗絲‧歐霍夫（Alice Allhoff）

材料：炭筆、Gesso、水彩顏色

尺寸：56cm×76cm

通過畫面中的形式元素來引導觀眾視線

　　《玩筆觸》這幅鉛筆速寫稿表現了某種大的動勢和某些大小形狀不一的筆觸，另外也摻雜著些色彩筆觸或亮面造型。用炭筆塗抹的色塊平撫後看起來非常柔和，與整體畫面中以炭筆畫出的大筆觸，用橡皮與膠帶製造的亮色塊面和塗過水彩顏料的形狀形成呼應。畫面右側中的或粗黑、濃重或清淺、輕盈的動感筆觸轉移了觀畫者的視線去關注畫面整體構成，尤其是亮面及多個"xxXxXX"造型。我試圖激發大家的觀畫興趣，將視線游走在畫面中去發現豐富的畫面層次和細微的色彩差異。

《有野性的機器》｜克萊‧麥高希（Clay McGaughy）

材料：炭筆、水彩紙

尺寸：38cm×48cm

選用一種繪畫技巧來表現這個作畫對象

　　有時，一個物象代表了一種風格。我外出寫生時看到了這個停在路邊的機器，它像是一隻強壓著怒火的野獸，應該被記錄下來，於是我拿出了一張表面粗糙的水彩畫紙，將它刻畫出來。那些小而短促的色點非常適合用來表現這個粗魯的傢伙。

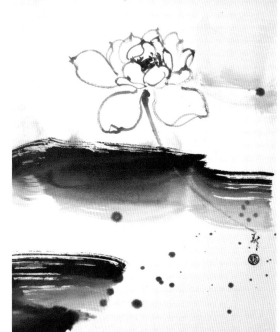

《蓮花》｜瓊·洛克（Joan Lok）

材料：水墨

尺寸：46cm×36cm

用中國畫技法畫出美感

蓮花形象象徵著純潔和完整；我試圖透過粗率的筆觸來表現花兒的美感和內在精神。畫好線條柔和的花瓣，我豎著圓頭筆刷作畫，就像寫毛筆字那樣握筆。"中鋒用筆"能夠繪出舞動的線條；畫蓮葉時，我改用76釐米寬的筆刷同時蘸上濃與淡的墨水作畫。快速用筆繪出畫面上的"飛白"，那些富有肌理的線條沒有染上任何墨點。最後，我會將油墨滴濺在紙上，增加畫面中的視覺趣味。

《藍色晨曦》 | 諾密‧坎貝兒（Naomi Campbell）

材料：在自製紙板上用粉彩筆作畫

尺寸：25cm×41cm

用粉彩筆繪意生活

　　清晨，一縷陽光灑進廚房，頓時激發了我在此時此刻的感受力，開始有一種繪畫的衝動。當大家還在夢鄉中安眠，我卻想要在放滿未洗淨盤子的水槽之上架起畫板，用粉彩筆作畫。我對畫面肌理的探索深受雕塑、版畫創作經驗的影響。多年來的色彩學研究令我在選用粉彩時深切地體悟到該如何表現形體之上的光感及其空間關係，畫面上那鮮活的、流動的美透露著我對生活的理解。

　　我的作品訴說著四季更替之美。在《藍色晨曦》中對晨曦進行描繪預示著對今後生活的信心。　——諾密‧坎貝

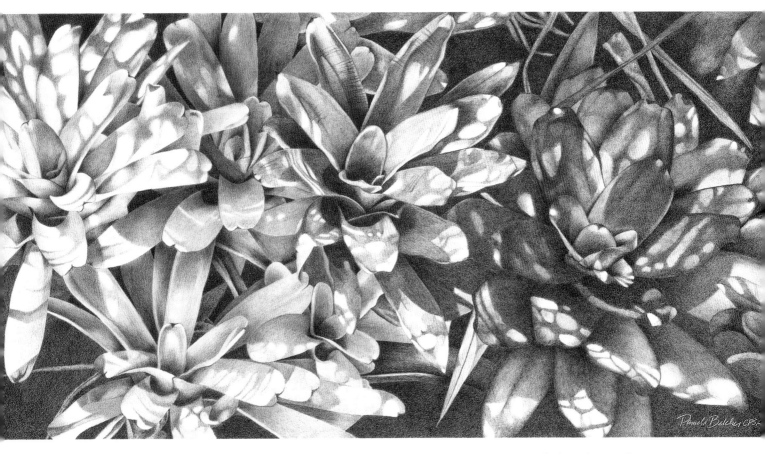

《光斑》｜帕米拉‧貝爾徹（ Pamela Belcher ）

材料：彩色鉛筆、白紙

尺寸：33cm×64cm

熱帶植物需要深黑色和白色

　　第一次見到夏威夷茂盛的植物讓我感覺很震撼。考艾島上國家熱帶植物園裡的彩色標本數不勝數，極其壯觀。鳳梨花絢麗多彩，其原有色彩在陽光的照耀下更是光斑點點，賞心悅目。我作畫取材於多張照片且重新調整過明暗調子。雖然深色塊面顏色偏暗，但是我選用的白紙能讓亮部呈現出透亮的光感。

當陽光落在葉片上，光與影、色彩也完全呈現出葉片
的造型。 ——帕米拉‧貝爾徹

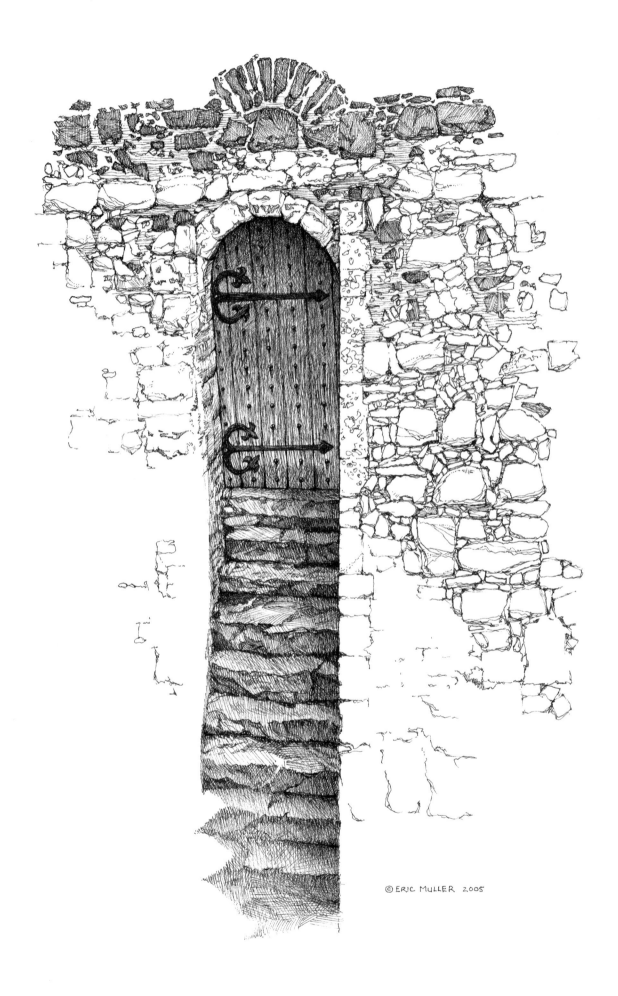

©ERIC MULLER 2005

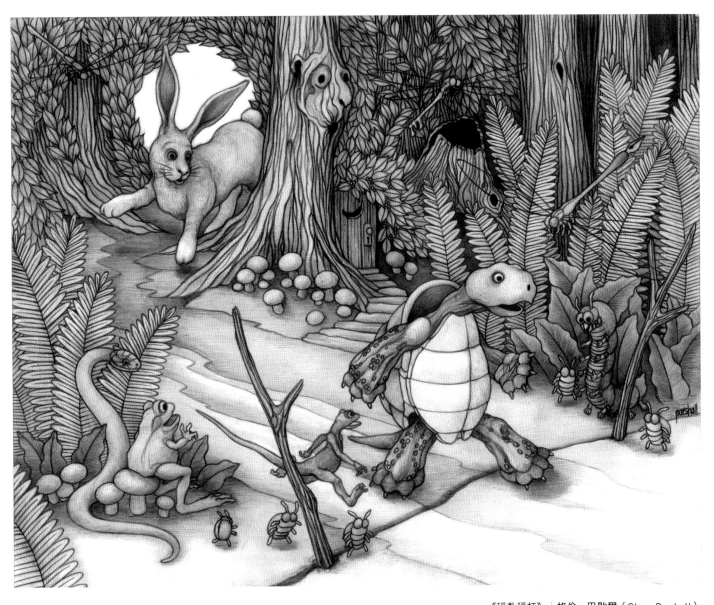

《穩紮穩打》│格倫・巴歇爾（Glenn Parshall）

材料：鉛筆

尺寸：36cm×43cm

構建一個想像的場景

　　龜兔賽跑的故事啟發我創作了《穩紮穩打》。起初先要想像一幅場景，設計出若干個故事情節中主要角色的形象以及整體的畫面構圖效果。我連著勾勒了幾遍外形上的線條，再通過交錯排線來補充細節，用鉛筆尖加深暗部來增強明暗對比。最後，用橡皮仔細地擦出高光。

《黑色的石階》│埃里克・R・穆勒 （Eric R. Muller）

材料：用鋼筆蘸墨水在布里斯托紙光潔的一面作畫

尺寸：36cm×28cm

激發想像力，繪出故事性

　　這幅作品取材於一幅照片，是朋友在愛爾蘭見到一座古老城堡時拍的。那歷經歲月洗禮的古建築表面印刻著豐富的肌理，我為之深深著迷。因而，我用交叉畫線的方法，用輕重不一的筆勢來排線以呈現這有些年代感的建築風貌。

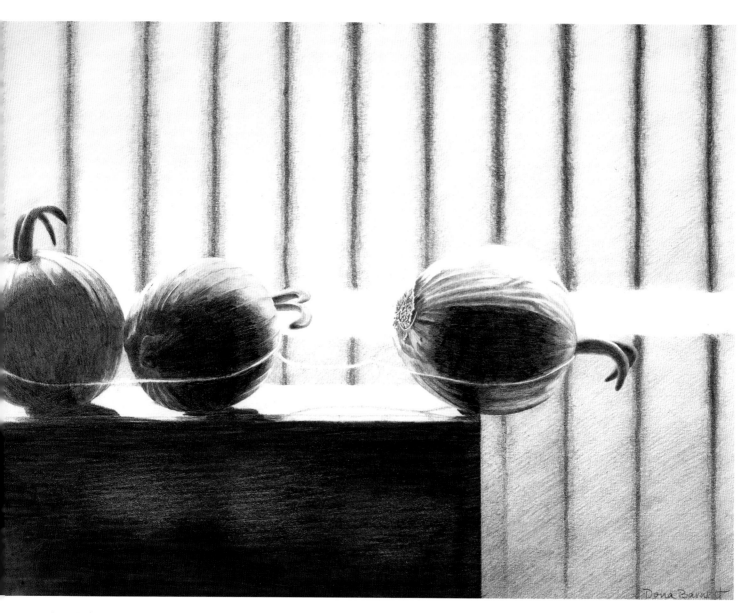

《等待》｜唐娜・D・巴內特（Dona D. Barnett）

材料：石墨在紙上作畫

尺寸：30cm×41cm

加入靜物畫的象徵意含

　　繪製這幅素描的動機與我相熟的一位正在與抑鬱症作抗爭的朋友有關。我既寫生了一顆洋蔥也參考了幾幅拍有同一顆洋蔥的照片。它象徵著個人所遭遇的諸多掙扎與抗爭。畫一顆在桌沿上搖搖欲墜的洋蔥會產生令人看著頗為緊張的觀畫情緒。許多畫面元素，諸如垂直線、變幻的明暗調子和微妙的光線反射都加強著這樣一股向下拉扯的力量。洋蔥發芽所指向的畫面空間，向下傾斜跌落的趨向，都湧動著一股力量去遠離那背景中象徵著希望與永生的光。

通過畫面留白、擦去鉛筆線的痕迹，使得畫面亮部更明亮。豐富中間色調最深的暗部調子能使投影看上去更豐富。——唐娜・D・巴內特

《光的流動》 ｜妮可拉・甘吉（Nicora Gangi）

材料：白色康特筆、白色畫紙

尺寸：36cm×43cm

用最亮與最深的色塊來重建明暗調子

我在畫室裡寫生完成了這幅素描。先用炭精條勾勒出主要形體的輪廓線，再用康特筆分別塗出亮部和暗面。混合這兩個色階就形成了中間的灰調子。這一段繪畫經歷讓我深受啟發，使用有限的幾種色彩會激勵我以新的視角去探究明暗中存在的調性。多嘗試這一類型的創作將使我在色彩表現時進一步思考如何引領觀眾沉浸在視覺審美中。

是一束光、一種色調構成了我的畫面效果，引領觀者更深入、細緻地賞析。　——妮可拉・甘吉

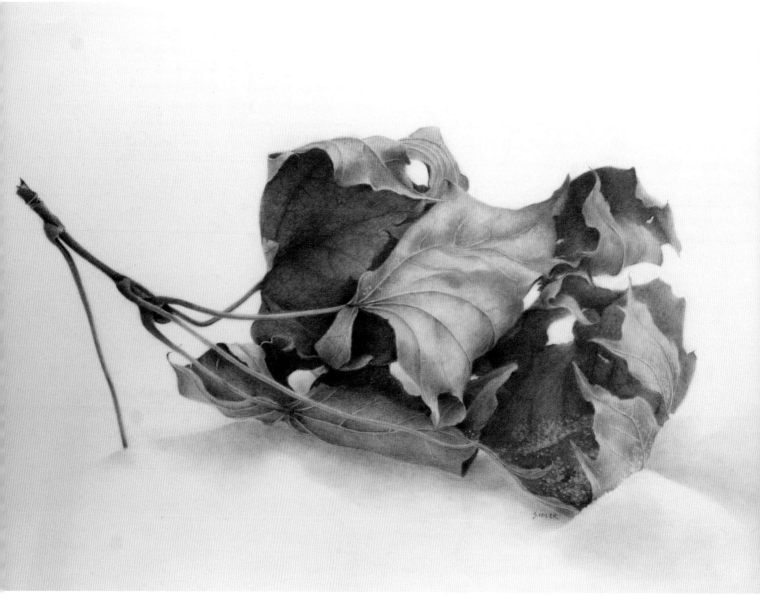

《卷曲》｜楠·賽德勒（Nan Sidler）

材料：石墨

尺寸：30cm×46cm

用一系列的鉛筆畫色調

　　大自然中的簡單物體給予我無限的啟發和美的領悟。帶回畫室的一片樹葉，在現場拍下的一幅照片，都是我畫草稿時可以利用的創作素材。隨後用描圖紙將它轉寫到正式的繪圖紙上。在重新勾勒輪廓線後，我用2H至8B型號的鉛筆畫出包括陰影在內的明暗變化。上色時，鉛筆要一直削尖，尤其是在用2H鉛筆作最後的刻畫時，處理部份若隱若現的邊線可以用筆刷塗抹開。用軟橡皮提亮畫面局部非常有效果。

《埃阿斯在特洛伊》｜杰克·帝爾頓（Jack Tilton）

材料：炭精條、木炭、鉛筆

尺寸：33cm×23cm

透過塗抹、擦拭來製作肌理效果

　　這幅作品中的物象非客觀存在，像是用連續不斷的線條構成的塗鴉。我在畫面中塗、抹、擦出形狀、肌理和明暗，構成一幅有趣的畫面。我還嘗試利用了其它材料，如棉球、紙巾、棉花棒等來作出混色效果。另外，會用硬橡皮或軟橡皮來提亮高光部分，增加更多的肌理。我用橡皮擦完畫面局部後，會繼續在此基礎上畫線或者填色，覆蓋原有痕迹或者相互叠加產生更豐富的畫面效果。

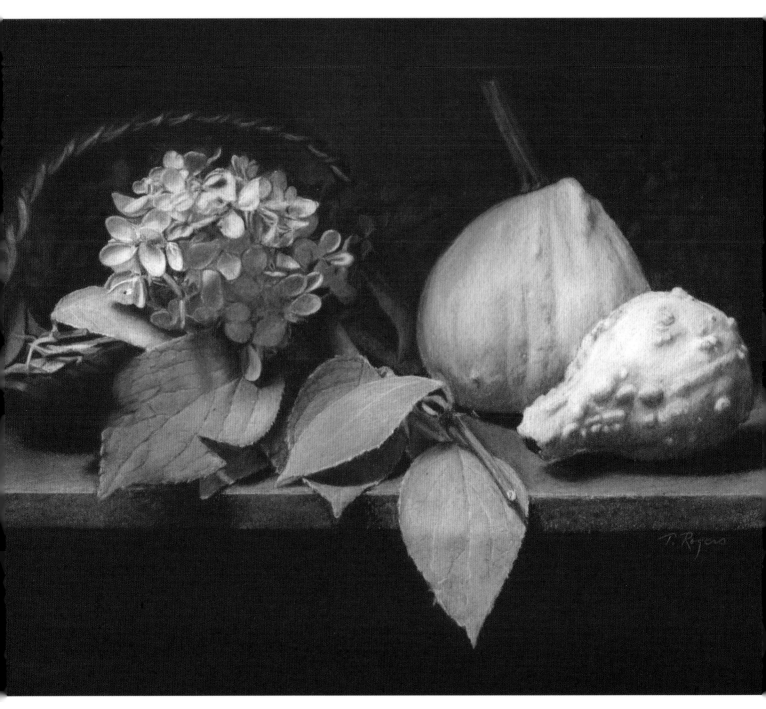

《繡球花》│特麗莎・羅杰斯（Terese Rogers）

材料：炭筆

尺寸：20cm×25cm

在質感和形狀上作對比，使畫面更有趣味

　　我想描繪花園裡的繡球花，因此便和丈夫去了一家本地人的農場，要尋找更有趣的植物來入畫。我挑選了幾顆能夠在畫面中產生造型、質感對比效果的葫蘆。拍了照並帶回畫室去寫生。隨後，先用炭筆畫出簡單的構圖，再進行局部細節刻畫，從寫實的角度畫出富有變化的明暗調子。

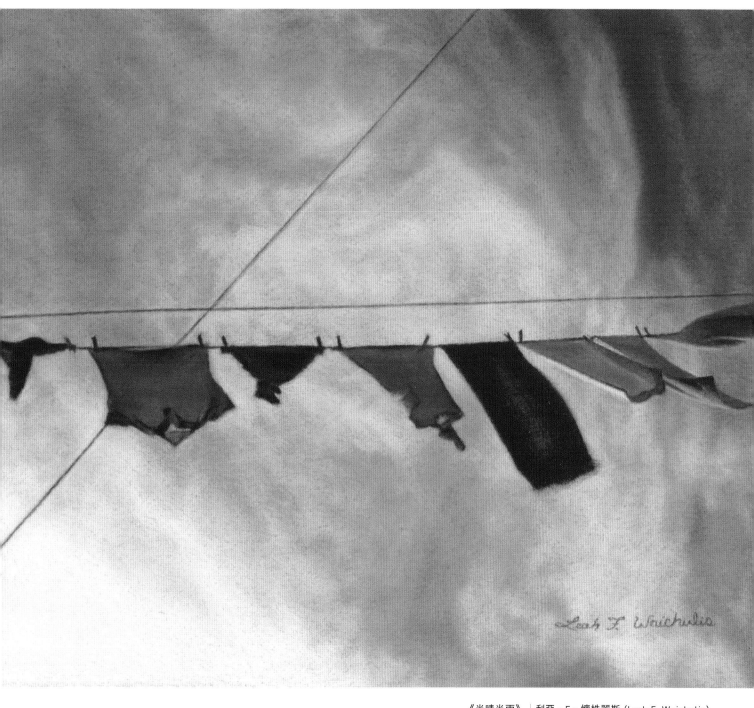

《半晴半雨》｜利亞·F·懷株麗斯 (Leah F. Waichulis)

材料：炭筆

尺寸：15cm×18cm

晾曬的衣物產生新視角

我仰面朝天躺在地上，拍了好幾張照片；參照這些照片，我用炭筆畫出線描稿，隨後填色，畫出洗曬衣物、雲彩的明暗變化後再次勾勒外形，添畫細節。之後，整體觀察，弱化局部，使畫面氣氛傳遞出一種愉悅的情緒。人造物與自然物之間存在著鮮明反差，天空中雲氣的變化與上下翻飛的衣服，這也是我想表達的畫面信息。

強調畫面的對比，無論是在理論或技術面義，均可獲取更大的樂趣與戲劇性。　——懷株麗斯

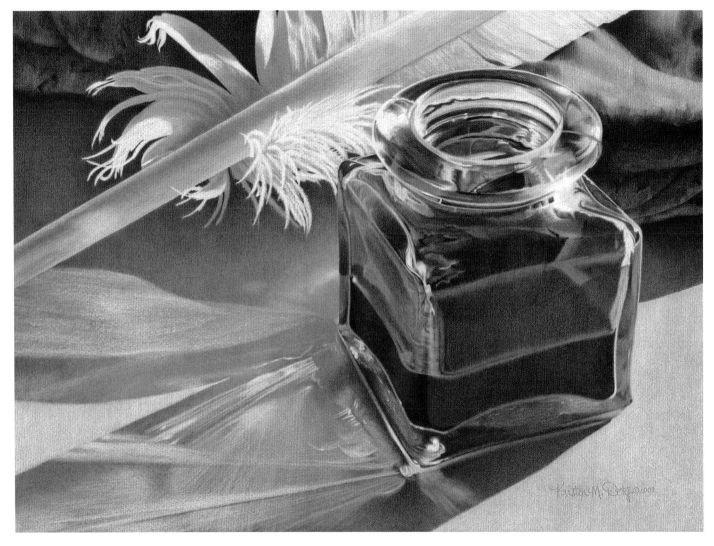

《一半》｜克里斯汀 ·M·多蒂（Kristen M.Doty）

材料：彩色鉛筆、白色炭精筆、灰色紙

尺寸：36cm×48cm

白色炭精華可比白色鉛筆更提高強度

　　我熱愛書寫藝術，因而在畫室中就能尋找靈感。我會參考照片作畫或實物寫生。先在描圖紙上畫出細節形象，隨後轉畫到淺灰色的康松紙上。用白色彩色鉛筆提高光很難達到我想要的強度。我先用白色炭精筆上一層顏色，接著再覆蓋上用彩色鉛筆的色塊，這樣可以很好地粘住炭精筆粉末。逐漸地一層層上明暗和色彩，塗色時彩色鉛筆尖要削尖。

《白皙》｜米蘭妮·喬姆博·哈特曼（Melanie Chambers Hartman）

材料：炭筆、蠟筆、墨水、混合的水性媒材（金粉、水粉畫顏料）、水彩紙

尺寸：39cm×29cm

在刷洗過的水彩紙面上進行描繪

　　我在300磅的水彩紙上寫生。這張作品一直被保存在畫室裡。有一天，我在廚房水槽裡用水沖洗畫作上的顏料。畫面上留有的痕跡令我作畫興趣濃厚。我用炭筆、Conte松蠟筆、墨水和不透明水彩重繪了花朵等物體的正負形。後用黑色不透明水彩、炭筆來加深畫面的深度。再用金黃色顏料來統一餘下的背景色。像是利用水槽這樣的繪畫手段，在畫在面上恰當的地方自主選擇作畫材料讓我有一種自由自在的美妙感受。

國家圖書館出版品預行編目資料

美妙的光影 / 瑞秋.魯賓.沃爾夫(Rachel Rubin Wolf)編著；
張守進等譯. -- 初版. -- 新北市：新一代圖書, 2016.03
　　面；　　公分 -- (繪畫大師寫實創作解析系列)
譯自： Strokes of genius. 2, the best of drawing light
and shadow
　ISBN 978-986-6142-69-7(平裝)

　1.繪畫 2.畫論 3.藝術欣賞

940.7　　　　　　　　　　　　104027004

繪畫大師寫實創作解析系列

美妙的光影

Strokes of Genius 2 : The Best of Drawing Light and Shadow

作　　者：瑞秋·魯賓·沃爾夫（Rachel Rubin Wolf）

譯　　者：張守進、王奕、李光中、唐麗雅

發 行 人：顏士傑

校　　審：陳典懋

編輯顧問：林行健

資深顧問：陳寬祐

資深顧問：朱炳樹

出 版 者：新一代圖書有限公司

　　　　　新北市中和區中正路908號B1

　　　　　電話：(02)2226-3121

　　　　　傳真：(02)2226-3123

經 銷 商：北星文化事業有限公司

　　　　　新北市永和區中正路456號B1

　　　　　電話：(02)2922-9000

　　　　　傳真：(02)2922-9041

印　　刷：五洲彩色製版印刷股份有限公司

郵政劃撥：50078231新一代圖書有限公司

定價：580元